2017년 제5회

한국의 부채그림

서예 · 문인화 · 캘리그라피 · 민화 · 한국화 · 서양화

2017년 8월 16일 ▶ 8월 22일 인사동 한국미술관

㈜이화문화출판사

靜中動의 美學

人類는 빠르고, 편리함을 추구하며 文化를 발전시켜 왔습니다. 여름이 되면 짜릿한 쾌감이 동반되는 제트스키, 윈드서핑 등을 연상하며, 에어컨의 차가움을 최첨단의 미덕을 갖춘 피서법으로 생각합니다. 잠시 세월을 1970년대로 되돌려 가면, 대청마루에서 덜덜거리는 고물 선풍기의 바람을 맞으며 낮잠을 즐기던 기억을 떠올릴 수 있습니다. 그러나 이것들 모두에서는 이상하게 두통과 아쉬움과 불만족이 느껴집니다.

부채! 우리 선조들이 그토록 고단한 삶 가운데에서 만족하며 여름을 이겨낼 수 있었던 것은 인력과 자연이 합쳐져 만들어낼 수 있는 부채 바람이었던 것입니다. 뜨거운 폭양을 피해 나무 그늘 또는 정자 아래에서 부채 바람으로 세상의 무거운 짐과 더위를 다 날려버릴 수 있었던 것입니다. 어머니의 무릎을 베고 어머니가 부쳐주시는 부채 바람은 천국과 같은 평안함을 가져다 준 것이기에 어린 시절 우리들은 뜻 모를 미소를 지으며 깊은 잠을 잘 수 있었습니다.

이번에 "인사동 한국미술관 초청 제5회 한국의 부채전"이 열립니다. 전시되는 작품 하나하나마다 독창적인 주제를 설정하여 정성껏 준비한 작품들이기에 작가들의 예술혼이 느껴집니다. 너무 멋진 작품들이라서 전시면에서 떼어내어 부쳐 보고 싶은 유혹이 느껴질 정도입니다.

우리 선조들의 생활의 지혜와 함께 멋진 예술 세계를 경험할 수 있는 전시회가 되기를 바랍니다. 아울러 치열한 삶의 세계에서 마음의 여유를 찾으며 고요함 가운데 움직임이 있는 靜中動의 美學을 몸으로 느끼는 계기가 되었으면 하는 바람입니다.

여러분 모두 부채와 함께 슬기롭게 더위를 이겨내시길 소망하며 인사의 말씀에 대신합니다.

2017년 8월 16일

인사동 한국미술관 관장 李 洪 淵

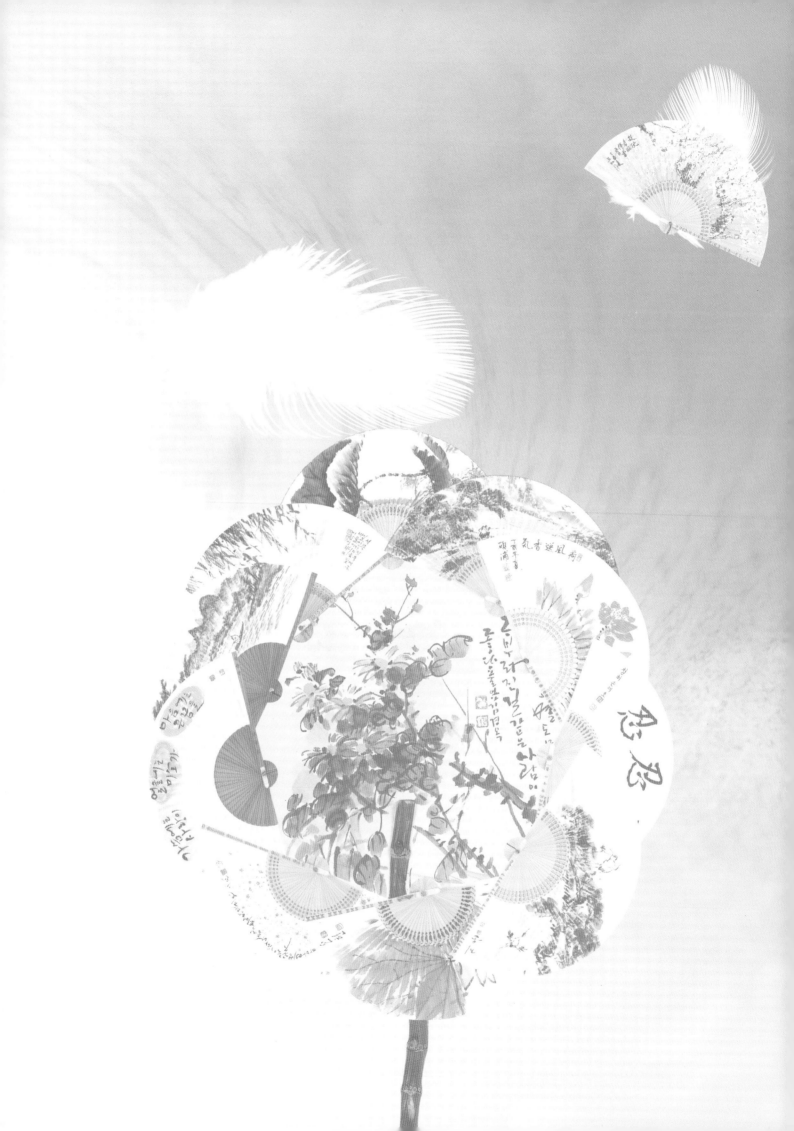

| 목 차 |

범산 강 도 희 / 凡山 姜道凞

- 대한민국 미술대전(문인화 부문) 초대작가
 및 심사위원
- 대한민국 서도대전 종합대상(문광부 장관상), 초대작가
- 대한민국 서예문인화대전(삼체상) 초대작가
- 대한민국 서예한마당 휘호대회(최우수상) 초대작가
- 대한민국 국제서법 전국휘호대회 초대작가
- 한국추사 서예대전 심사위원
- 전국 이북도민 통일미술대전 심사위원

경기도 광명시 양달로10번길 5-5(일직동) 302호
010-5215-9773 / 02-825-3878

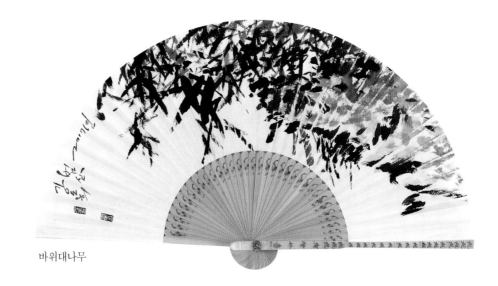

바위대나무

부경 강 민 주 / 芙耕 姜旼周

- 서예문인화대전 초대작가
- 명인미술대전 초대작가
- 세계평화미술대전 초대작가
- 도우제 총무

서울특별시 중구 을지로 157,
1055호(산림동,대림Ⓐ)
010-3141-7001

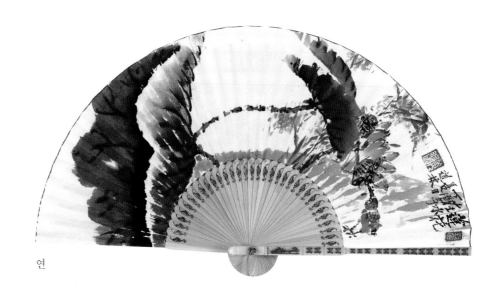

연

아산 강 인 숙 / 雅山 姜仁淑

- 경기미술문인화대전 특선
- 대한민국 서예문인화대전 특선

경기도 용인시 기흥구 언동로 217번길 11,
106동 802호(중동, 어정마을 동백아이파크)
010-9022-8693

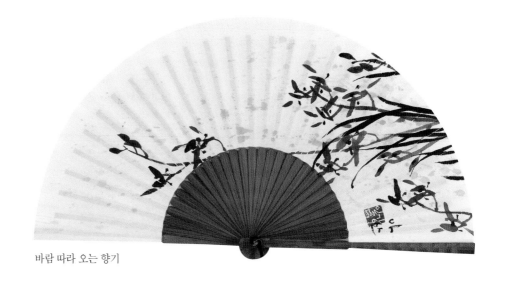

바람 따라 오는 향기

장미

장미

혜원당 강 옥 희 / 慧元堂 姜玉喜

• 홍익대학교 교육대학원 미술교육과 졸업
• 개인전7회 • 단체전 및 초대전 다수 • 한
국미술협회, 서울미술협회 초대작가 • 한
국미협, 서울미협, 한가람서가회, 창묵회
회원 • 대한민국서예문인화대전, 광화문
광장휘호대회, 명인미술대전, 경기문인화
대전 심사 역임

서울특별시 영등포구 신풍로77, 109동
2602호(신길동, 래미안에스티움)
010-8702-7847

봄의 향연

청강 강 철 희 / 淸江 姜喆熙

• 국제예술문화상 수상
• 대한민국현대문인화 초대작가
• 서예박물관 개관 초대전
• 뉴욕 ART FESTIVAL 전시회
• 프랑스 현대미술 art 초대전 금상
• 한국미술관 초대개인전
• 한국예술문화협회 초대작가

서울특별시 성북구 장위로15길 108, 102호
(장위동, 우영빌라)
010-3265-1991

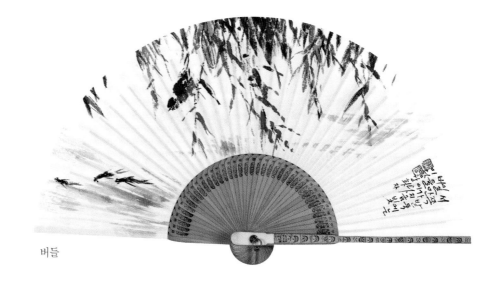

버들

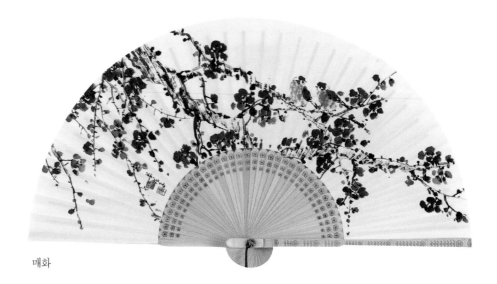

매화

미당 강화자

- 대한민국 미술대전 초대작가
- 대한민국 미술대전 문인화 분과이사
- 서울미술대상전 대상, 초대작가
- (심사) 경상남도, 경상북도, 현대미술, 행촌
 서예, MBC 휘호, 대한민국 문인화휘호대회
- 경남대학교(평교) 문인화 강사
 현 미당화실

경상남도 창원시 의창구 대원동 17-7
010-3590-8258

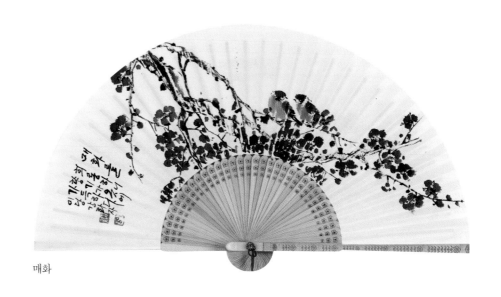

매화

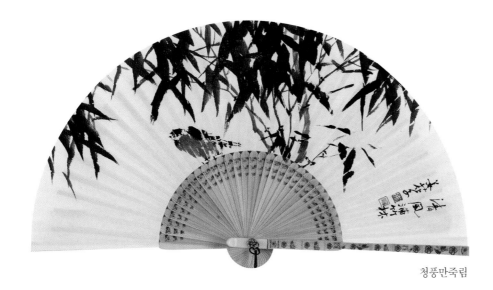

청풍만죽림

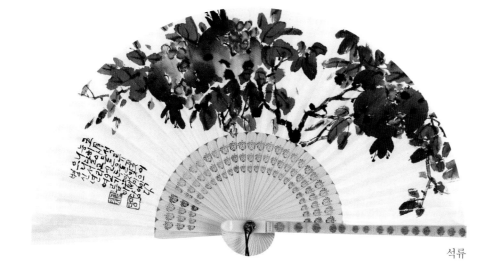

석류

미 당 강 화 자

- 대한민국 미술대전 초대작가
- 대한민국 미술대전 문인화 분과이사
- 서울미술대상전 대상, 초대작가
- (심사) 경상남도, 경상북도, 현대미술, 행촌서예, MBC 휘호, 대한민국 문인화휘호대회
- 경남대학교(평교) 문인화 강사
현 미당화실

경상남도 창원시 의창구 대원동 17-7
010-3590-8258

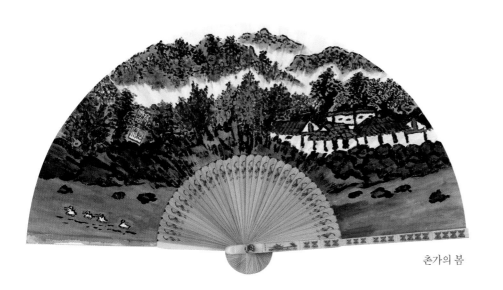

촌가의 봄

송 미 고 순 덕 / 松美 高順德

- 명인미술대전 입선, 특선
- 한국서예문인화협회 특선
- 한국비림협회 은상
- 청미회 회원

서울특별시 마포구 연남로 52,
103동 802호(연남동, 코오롱하늘채Ⓐ)
02-336-3409

인아 고 정 인 / 仁娥 高姃仁

- 서예문인화대전 입선, 특선
- 여성대전 입선

경기도 용인시 기흥구 사은로126번길 10,
102동 1901호(보라동, 민속마을 쌍용Ⓐ)
010-8822-2058 / 031-287-2059

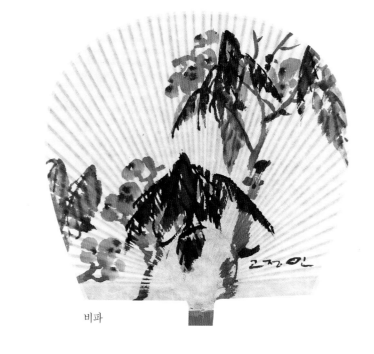

비파

보영 구 용 애 / 普詠 丘龍愛

- 진흥협회, 서예문인화대전 초대작가
- 해동서예문인화대전 초대작가
- 광화문광장 휘호대회 국회의장상
- 국회캘리휘호대회 특선
- 대한민국 서예문인화대전 은상

010-9941-2377

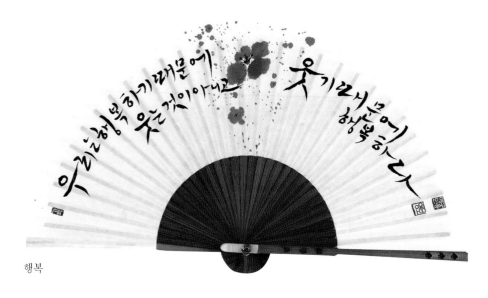

행복

서림 권 재 옥 / 瑞林 權在玉

- 한국비림협회 우수상
- 대한민국 서예문인화대전 삼체상, 은상
- 한국의 부채전 세종상 수상
- 한국서예신문공모대전 오체상
- 대한민국 명인미술대전 명인상
- 대한민국 비림서예대전 삼체상

서울특별시 마포구 동교로17안길 42-6(서교동)
010-5623-2489 / 02-322-2489

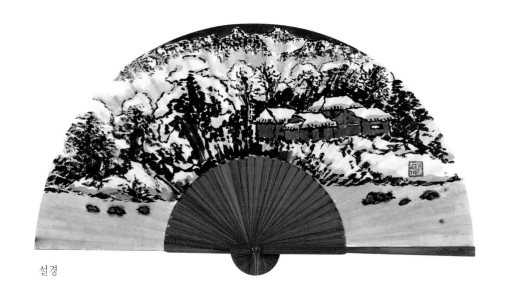

설경

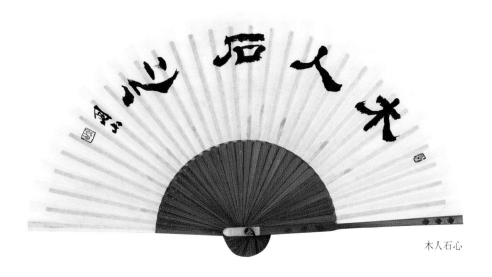

木人石心

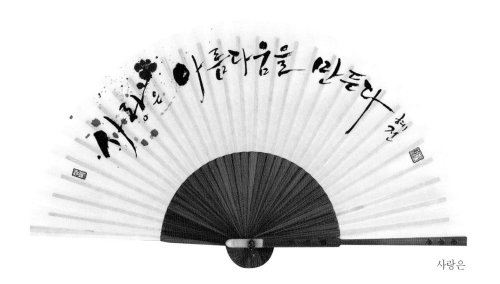

사랑은

혜전 권 걸 / 惠田 權杰

• 대한민국 서예전람회 초대작가
• 현대서예 분과위원 (한국서가협회)
• 신사임당, 이율곡서예대전 초대작가
• 대한민국 서예문인화대전 초대작가
• 대한민국 서예문인화대전 심사위원

서울특별시 강동구 양재대로 1340,
437동 703호(둔촌동, 주공Ⓐ)
010-7270-0007 / 02-478-7575

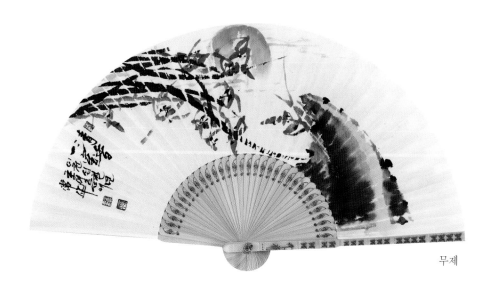

무제

상화 김 갑 선 / 常華 金甲先

경기도 오산시 오산로160번길 14,
110동 802호(원동, 원동e-편한세상)
010-4374-6296 / 031-373-8969

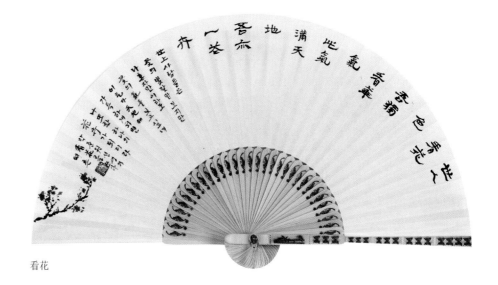

看花

여촌 권 훈 자 / 如邨 權勳子

- 개인전 1회
- 신사임당의 날 기념예능대회 운영, 심사 역임
- 신사임당 이율곡 서예대전 초대작가
- 광진노인복지관 초서 담당강사 역임

010-8285-2799 / 02-449-9003

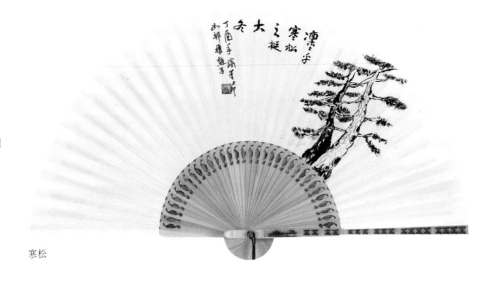

寒松

연정 김 금 순 / 妍情 金今順

- 대한민국 미술대전 문인화부문 입선 4회
- 대한민국 문인화대전 초대작가
- 대구서예문인화대전 초대작가
- 정수서예문인화대전 추천작가
- 친환경미술대전 초대작가

대구광역시 달서구 월곡로94길 30, 108동
403호(월성동, 월성주공)
010-4702-9577 / 053-623-0941

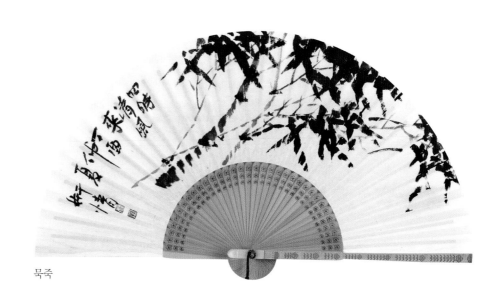

묵죽

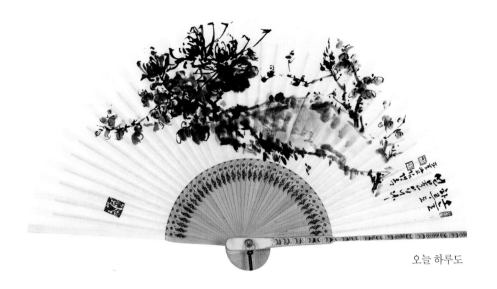

오늘 하루도

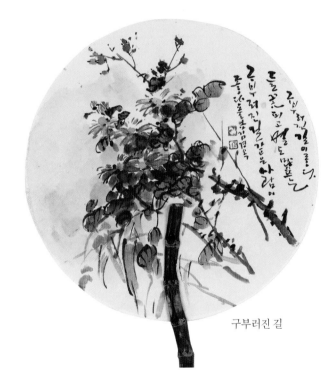

구부러진 길

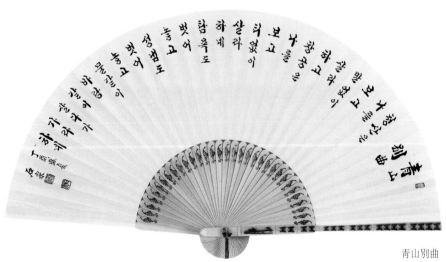

靑山別曲

풀잎 김 경 옥 / 草堂 金京玉

• (사)한국서가협 초대작가, 심사 역임, 이사
• (사)전북서가협 초대작가, 심사 역임, 이사
• (사)아시안 캘리그라피 이사
• 진묵회, 여산묵연전 우리글터, 원화회 활동
• 전북대학교 평생교육원 한글서예 및 캘리그라피 강사
• 지방행정연수원 캘리그라피 강사
• 전주 완산구 전라감영길 풀잎캘리센터 운영

전라북도 전주시 덕진구 동부대로 575,
102동 203호(우아동3가, 우정신세계)
010-6711-5848 / 063-241-1199

석천 김 기 섭 / 石泉 金岐燮

• 홍익대 사군자 전공
• 초정 권창륜 사사
• 대통령 감사장
• 법무부 장관상
• (사)남북문화예술협회 문화예술분과위원장
• 한국예술협회 회장
• 한국가훈보존중앙회 회장

서울특별시 종로구 종로63다길 38(숭인동) 1층
010-9004-8502 / 02-744-8506

연당 김 기 완 / 蓮堂 金基完

- 성균관대학교 유학대학원 유림지도자과정
 7기 수료
- 성균관유도회 과천지부 안산지회장 역임
- 해동서예학회 초대작가
- 성균관자문위원회 부위원장 역임
- 성균관 전의
- 대한민국서예문인화대전 초대작가

경기도 안산시 상록구 장상동 174번지 2통 1반
010-3316-7008

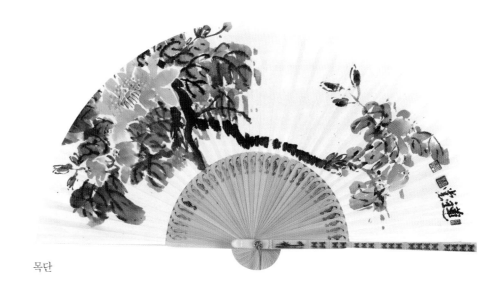

목단

하운 김 병 주 / 夏雲 金秉柱

- 홍묵회원
- 청미회원

서울특별시 서대문구 수색로 100, 302동
204호(북가좌동, DMC래미안e편한세상)
010-8309-2230 / 02-372-2239

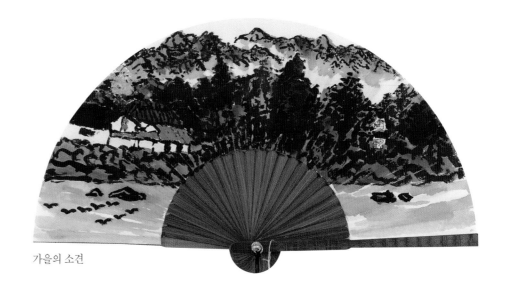

가을의 소견

목연 김 소 희 / 金昭希

- 한국의 부채전

경기도 성남시 분당구 산운로 121,
602동 202호(운중동, 산운마을6단지Ⓐ)
010-6500-1937

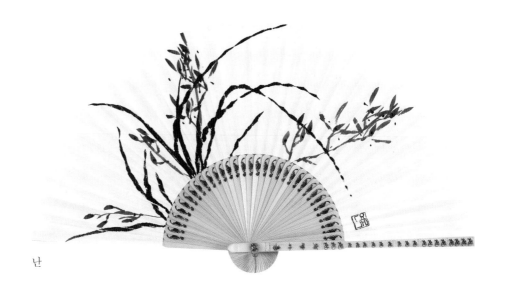

난

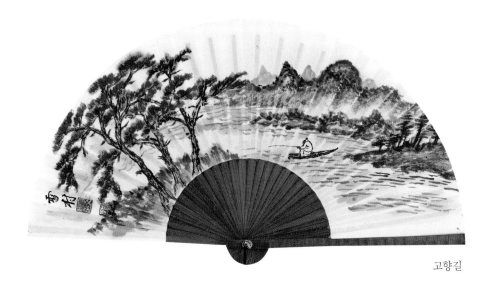

고향길

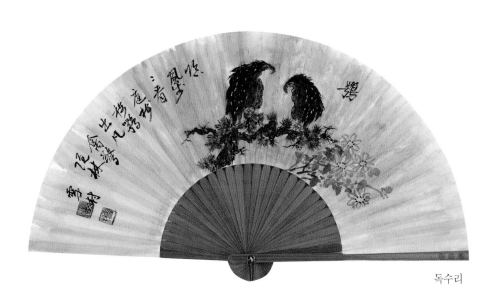

독수리

설촌 김 문 섭 / 雪村 金文燮

• 국내미술협회 69회 수상(입선33회, 특선22회, 우수상3회, 특별상6회, 대상5회) • 강릉단오서화대전 추천작가 • 한국전통미술협회 초대작가 • 평화예술대전 초대작가 • 한양공예예술협회 초대작가 • 명필(한석봉)서화대전 초대작가 및 이사 역임 • 대한민국문인화휘호대회 심사위원 및 이사 역임 • 대한민국 시서문학회 삼절작가(시인, 서예가, 화가) • 횡성군 강림면 복지회관 서예강사 역임 • 한얼문예박물관 이사 및 서예강사

강원도 원주시 태장동 682 현대A 105동 403호
010-4723-7377

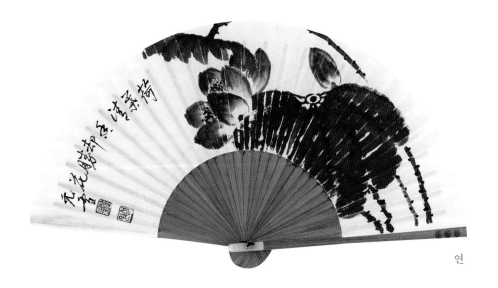

연

원설 김 순 자 / 元雪 金順子

• 서예문인화대전 오체상
• 동아미술대전 오체상
• 남북통일 세계환경예술대전 오체상
• 2017 부채예술대전 한국미술협회 이사장상
• 한얼문예박물관 지도강사

강원도 원주시 주공4단지 409동 303호
010-2000-7175

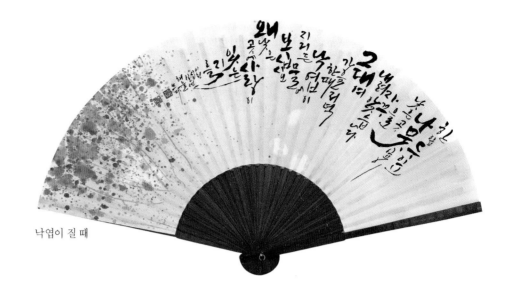

낙엽이 질 때

해늘 김 수 정 / 金修廷

충청북도 증평군 증평읍 송산로4길 14,
302동 1208호 (송산 LH천년나무3단지)
010-3523-8470

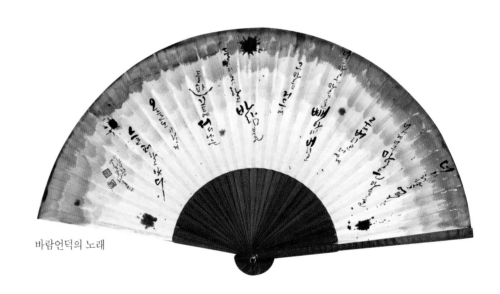

바람언덕의 노래

소천 김 영 란 / 小泉 金英蘭

• 경기도 서화대전 초대작가
• 대한민국 서법예술대전 초대작가
• 대한민국 서예문인화대전 초대작가
• 대한민국 명인미술대전 초대작가
• 경기도 서화대전 심사위원
• 경기 문화상
• 한국미술관 개인전 1회

경기도 수원시 팔달구 팔달로165번길 39,
102동 801호(화서동, 벽산Ⓐ)
010-4347-3423

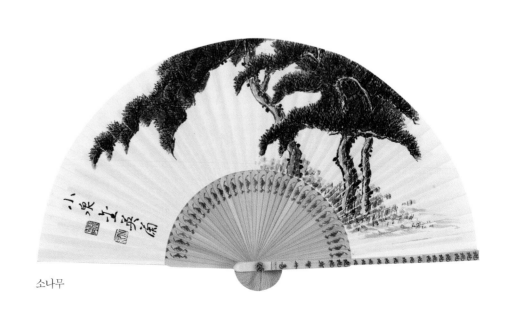

소나무

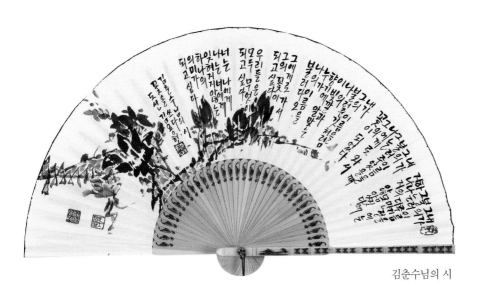

김춘수님의 시

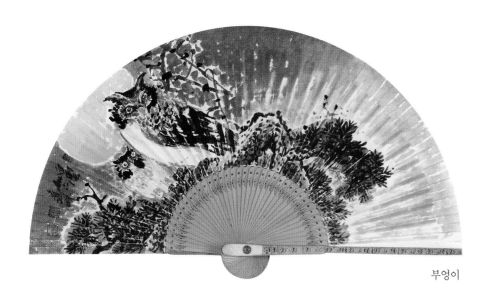

부엉이

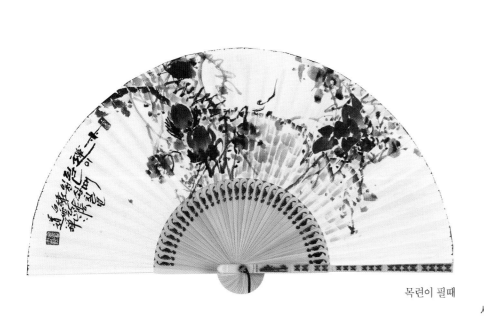

목련이 필때

도선 김 용 현 / 道禪 金容鉉

• 개인전 14회
• (사)한국미협 자문위원
• 서울미협 이사, 서예신문 이사, 동작미협 회장 역임
• 중국 서화함수대학 명예교수, 장대천 대풍당 화사
• 한성대, 예원대, 고려대, 교육대학원 강사 역임
• (사)한국미협 교육원 지도교수
• 수원대학교 조형예술대학원 동양화 전공
• 저서 : 도선화조화
• 명인미술대전 집행위원장

서울특별시 중구 을지로 157, 10층 1055호(산림동, 대림상가)
010-6207-7677

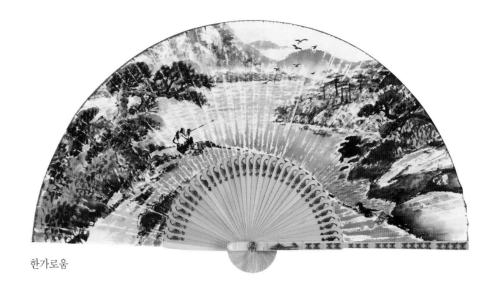

한가로움

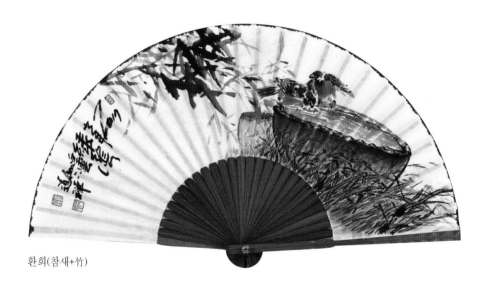

환희(참새+竹)

도선 김 용 현 / 道禪 金容鉉

- 개인전 14회
- (사)한국미협 자문위원
- 서울미협 이사, 서예신문 이사, 동작미협 회장 역임
- 중국 서화함수대학 명예교수, 장대천 대풍당 화사
- 한성대, 예원대, 고려대, 교육대학원 강사 역임
- (사)한국미협 교육원 지도교수
- 수원대학교 조형예술대학원 동양화 전공
- 저서 : 도선화조화
- 명인미술대전 집행위원장

서울특별시 중구 을지로 157, 10층 1055호(산림동, 대림상가)
010-6207-7677

정취

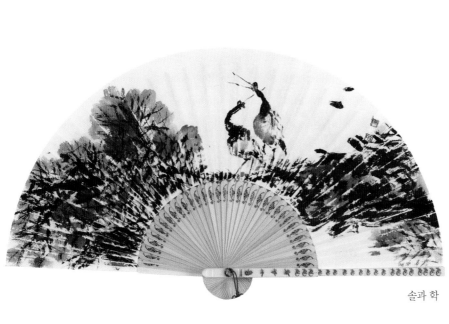

결실

도선 김 용 현 / 道禪 金容鉉

- 개인전 14회
- (사)한국미협 자문위원
- 서울미협 이사, 서예신문 이사, 동작미협 회장 역임
- 중국 서화함수대학 명예교수, 장대천 대풍당 화사
- 한성대, 예원대, 고려대, 교육대학원 강사 역임
- (사)한국미협 교육원 지도교수
- 수원대학교 조형예술대학원 동양화 전공
- 저서 : 도선화조화
- 명인미술대전 집행위원장

서울특별시 중구 을지로 157, 10층 1055호(산림동, 대림상가)
010-6207-7677

솔과 학

다솔 김 영 애 / 茶率 金英愛

- 대한민국 미술대전 우수상, 초대작가
- 이북5도민통일미술대전 대상, 초대작가
- 대한민국서도대전 5체상, 초대작가
- 공무원미술대전 은상, 동상, 초대작가
- 대한민국서예문인화대전 초대작가
- 한국미술협회 문인화분과이사, 심사 역임

경기도 파주시 가람로 116번길 130,
704동 502호
010-3315-3213

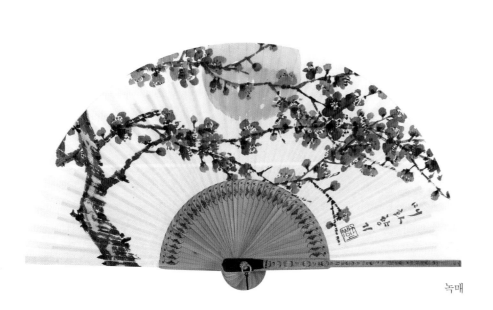

녹매

해솔 김 윤 정

- 대한민국 서예문인화대전 초대작가
- 경기미술문인화대전 초대작가
- 대한민국 미술대전 입선

경기도 성남시 분당구 내정로 151,
양지마을 금호Ⓐ 301동 1302호
010-5229-1417

송정 김 은 자 / 松亭 金恩子

- 대한민국 서예전람회 초대작가
- 전라남도 미술대전 초대작가
- 전통문화예술진흥협회 광주지회장
- 강서서예인협회 회원
- 송정서화연구소

광주광역시 동구 구성로 204번길 15-8(대인동)
4층 송정서화연구소
010-8304-0001

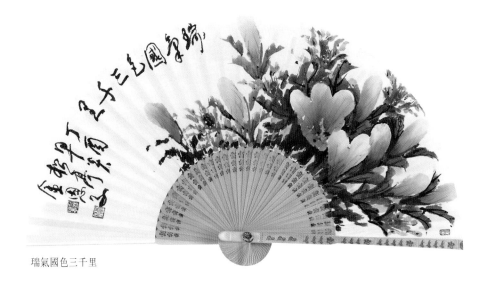

瑞氣國色三千里

솔잎 김 정 숙 / 金貞淑

- 개인전 4회
- 대한민국 미술대전 문인화 초대작가 및 심사 역임
- 서울미협, 서도협, 묵향회, 갑자회, 대한민국
 서예문인화 원로 총연합 초대작가
- 신맥회 초대작가
- 2017 프랑스 파리 '살롱데생' 출품전시
- 현) 신맥회 부회장

서울특별시 양천구 목동동로 100, 1304동
401호(신정동, 목동신시가지Ⓐ)
010-4145-5243

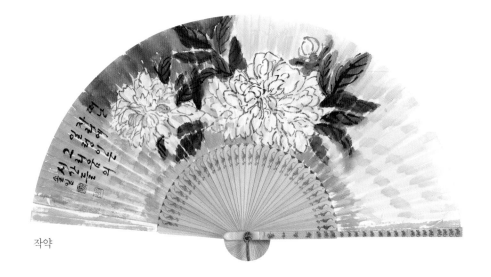

작약

여울 김 지 영 / 金志英

- 세계평화대전 특선, 입선
- 서예문인화대전 특선, 입선

서울특별시 성북구 정릉로 292, 105동
1002호(정릉동, 현대힐스테이트)
010-4708-6176 / 02-918-6170

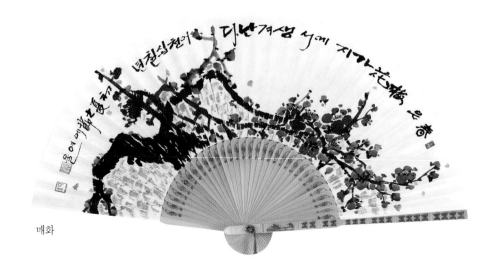

매화

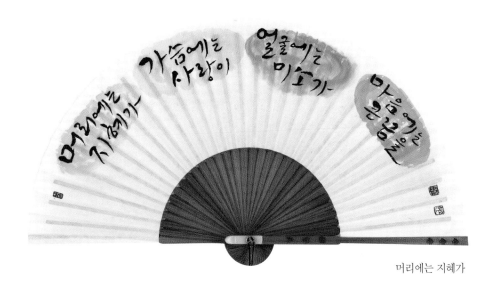

머리에는 지혜가

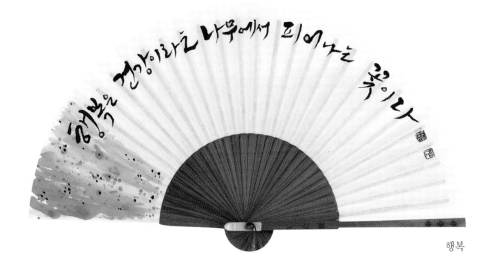

행복

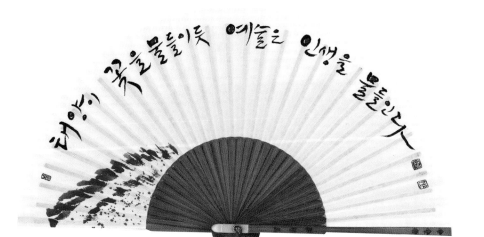

태양이 꽃을 물들이듯

소헌 김 재 연 / 素軒 金在衍
- 대한민국 서예문인화대전 초대작가
- 대한민국 해동서예문인화대전 초대작가
- 대한민국 서예전람회 입선 (서가협)
- 대한민국 미술대상전 특선
- 새만금 서예문인화대전 특선
- 대한민국 평택 소사벌서예대전 삼체상
- 대한민국 명인미술대전 특선
- 광화문광장 휘호경진대회 우수상
- 국회 캘리그라피경진대회 특선

경기도 부천시 신흥로45번길 14,
301호(심곡동, 로얄하이츠빌)
010-2988-5220

송정 김 지 윤 / 金知胤

- 경기미술문인화대전 최우수상, 초대작가
- 대한민국 서예문인화대전 초대작가
- 한중미술교류전
- 한베트남 교류전
- 일본 오사카 갤러리 (한국의 부채전)

경기도 성남시 분당구 정자일로 248,
608동 2602호(정자동, 파크뷰)
010-6299-4152 / 031-711-6805

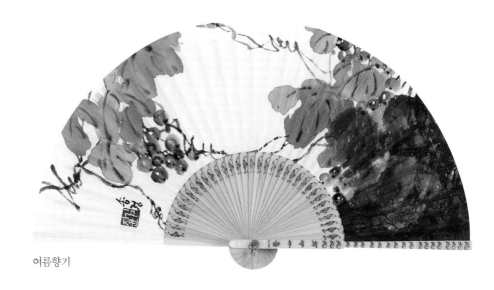

어름향기

해인 김 춘 전 / 海印 金春田

- 서울미술제전 (한국디자인포장센터)
- 한국미술작가협회전 (세종문화회관 4~7회)
- 세종문화회관 2인전
- 경인미술관전, 동아일보 일민미술관 자선전,
 백상미술관 자선전
- 남농미술대전 목포예술회관
- 충남현대미술대전 온양민속박물관
- (사)한국미술협회 경기미협전

경기도 동두천시 생연로 136(생연동) 3층
010-5494-2344

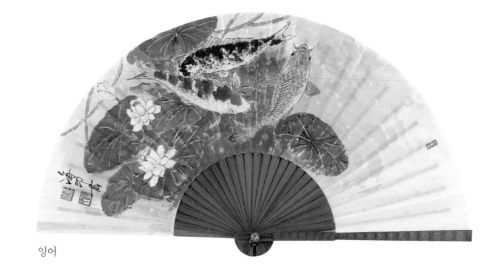

잉어

정명 김 태 호 / 貞明 金泰浩

- 개인전 2회(서울 예술의전당, KBS본관)
- 대한민국 서예문인화대전 초대작가
- 통일비림협회 초대작가
- 한국서화교육협회 초대작가
- 신맥회 초대작가
- 새늘미술협회 초대작가
- 한국미협, 한국서예문인화협회, 갑자회,
 창묵회, 청미회원

인천광역시 강화군 선원면 대문리길 33-34
010-5123-8629

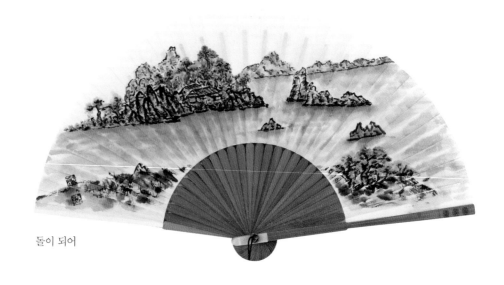

돌이 되어

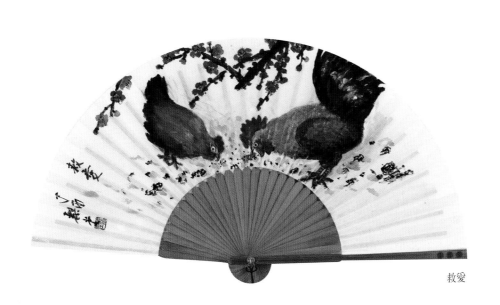

荷風送香氣

석포 김 학 균 / 碩浦 金學均

- 대한민국 미술전람회 초대작가
- 대한민국 서예문인화 원로 총연합회 이사
- 평안북도 선천군수 역임
- 평안북도 문화상 수상(예술부문)
- 국제서화예술명인
- 서울YMCA 봉천 종합사회복지관
 문인화지도 강사
- 구립 청림경로당 회장

서울특별시 관악구 청림길 10-22(봉천동)
010-4314-5667 / 02-882-2067

救愛

기 당 김 한 조

- 개인전 3회
- 아카데미 미술협회 초대작가

충청남도 천안시 서북구 성정동 789
주공6단지Ⓐ 301동 304호
041-4155-4723(화실) / 041-577-4723(자택)

국창 김 해 순 / 菊窓 金海順

- 평화미술대전 추천작가
- 대한민국 명인미술대전 초대작가
- 대한민국 서예문인화대전 초대작가
- 도우제 14회 회원전

서울특별시 성북구 정릉4동 266-122
010-5243-5986 / 02-914-5986

매화나무 밑 참새나들이

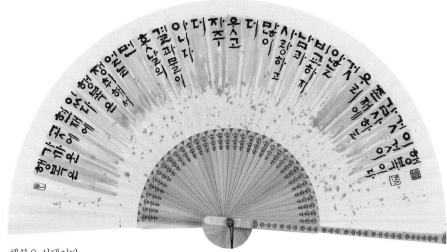

행복은 선택이다

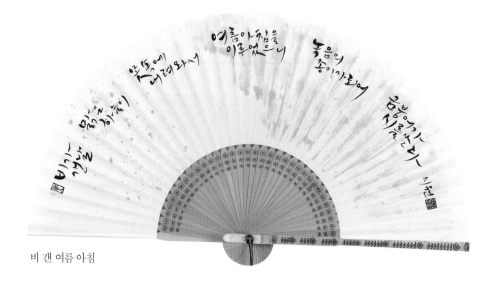

비 갠 여름 아침

시원 김 환 희 / 始原 金煥姬

- 대한민국 서예전람회 초대작가, 심사위원 역임
- 제헌국회기념 조형물 심사위원 역임(국회)
- 프랑스 파리 루브르박물관 초대전
- 세계문자서예동행전 출품(국립세종도서관)
- 문화체육관광부장관상 수상(서화동원초대전)
- 한국서가협회 이사, 한국예술문화원 부이사장
- 전문예술강사 1급자격증, 캘리그라피 지도사 자격증

서울특별시 도봉구 도봉로136길 28,
523동 1703호(창동, 북한산 아이파크)
010-2586-33240

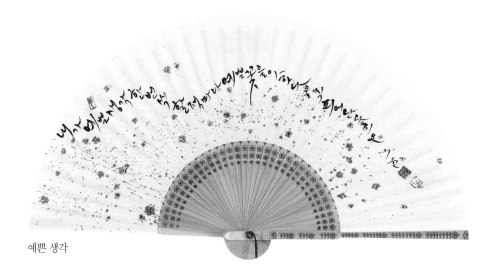

예쁜 생각

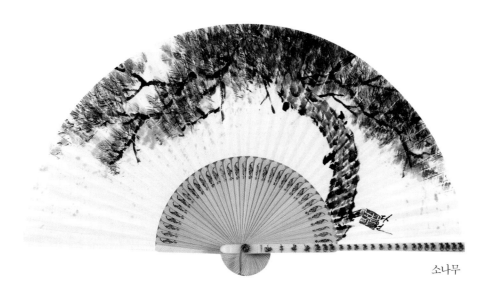

소나무

다원 남 노 미 / 南魯美

- 대한민국 서예문인화대전 초대작가
- 오사카 갤러리 한국의 부채전
- 경기국제한중교류전 하얼빈
- 경기미술문인화대전 특선
- 대한민국 서예문인화대전 특선, 삼체상
- 대한민국 통일미술대전 특선
- 경기미협 한,베트남 국제교류전

경기도 용인시 기흥구 사은로 274-22, 106동
1402호(지곡동, 자봉마을 써니밸리)
010-4009-0435

연

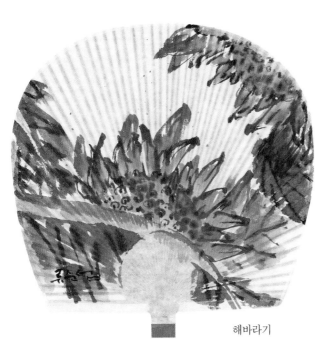

해바라기

수 린 류 순 섭 / 守隣 柳順燮

- 대한민국 서예문인화대전 초대작가
- 대한민국 현대여성미술대전 우수상
- 대한민국 명인미술대전 특선
- 베트남 비엔나 해외 전시회

경기도 용인시 기흥구 마북로154번길 23,
101동 1501호(마북동, 교동마을쌍용Ⓐ)
010-9339-8836 / 031-286-4439

도언 남 혜 정 / 度言 南惠貞

- 대한민국 서예문인화대전 은상
- 대한민국 명인미술대전 특선

서울특별시 양천구 목동중앙남로7길 32,
2동 701호(목동, 목동휘버스)
010-3909-0577

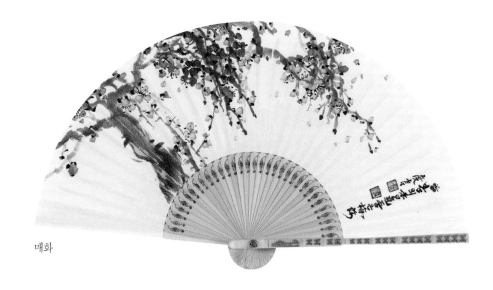

매화

우전 맹 관 영 / 禹田 孟寬永

- KBS 아나운서 방송위원 (1967~1997)
- 대한민국 서예대전 초대작가 및 심사위원장 역임
- 대한민국 문인화대전 초대작가 및 심사위원장 역임
- 대한민국 서예문인화 원로 총연합회 회장(현)
- (사)한국문인화협회 고문(현)
- (사)한국서예협회 자문위원(현)

경기도 용인시 기흥구 연원로42번길 2,
106동 1401호(마북동, 연원마을)
010-2359-7906 / 031-274-7908

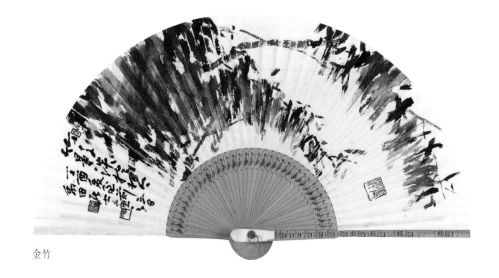

金竹

천곡 문 영 삼 / 千谷 文永三

- 대한민국 미술대전 초대작가 및 심사위원 역임
- 대한민국 문인화대전 운영 및 심사위원 역임
- 대구 미술인상 수상
- 한국문인화협회 부이사장 역임
- 한국문인화협회 대구지회장 역임, 현) 자문위원
- 대구대학교 교육원 강사

대구광역시 달서구 조암남로14길 8(월성동)
천곡문인화연구소
010-9779-3002 / 053-623-0941

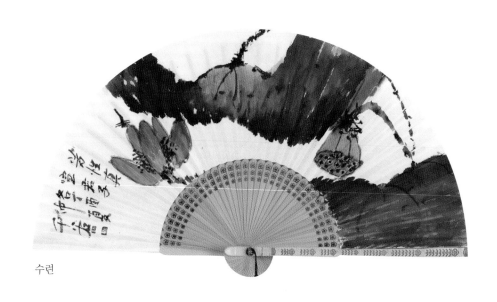

수련

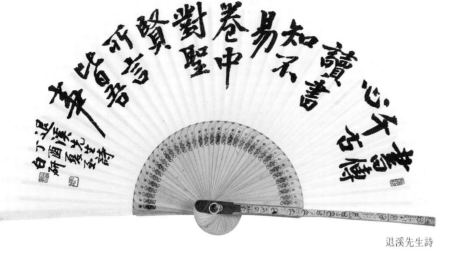

退溪先生詩

백연 박 문 환 / 白研 朴汶煥

- (사)한국서가협회 초대작가
- (사)동양서예협회 자문위원
- (사)국제서법연합한국본부 경북 이사
- (사)한국전각협회 이사

경상북도 안동시 퇴계로 220-16,
201동 1301호(안막동, 현대Ⓐ)
010-3542-6971 / 054-852-6971

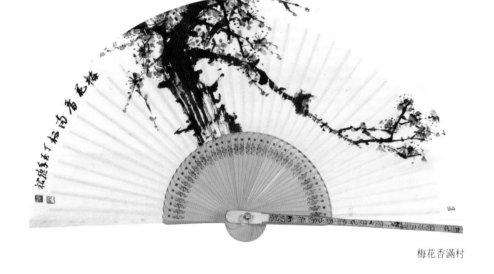

梅花香滿村

덕송 박 봉 하 / 德松 朴鳳夏

- 대한민국 문인화대전 초대작가
- 대한민국 서예문인화대전 초대작가
- 대구서예대전 초대작가
- 경상북도 서예문인화대전 초대작가
- 영남서예대전 초대작가
- 신라미술대전 초대작가
- 대한민국 정수 서예문인화대전 초대작가

대구광역시 수성구 달구벌대로625길 22,
105동 303호(시지동, 시지대백맨션)
010-4539-1770 / 053-746-1770

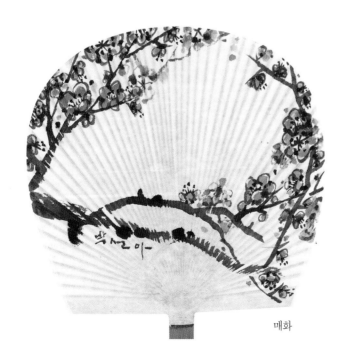

매화

초원 박 선 아 / 初原 朴仙娥

- 대한민국 서예문인화대전 입선(2017)
- 대한민국 현대여성미술대전 입선(2017)
- 해외 전시회 출전(베트남)

경기도 용인시 처인구 이동면 서리 327-1
010-2003-7124

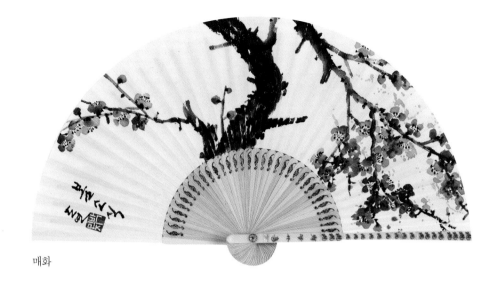

매화

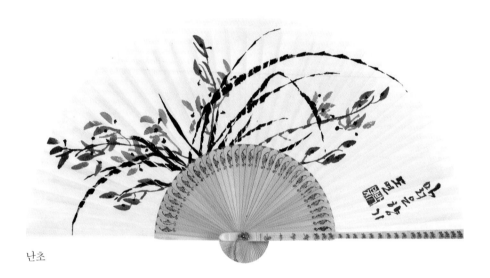

난초

도연 박 민 지 / 跳燃 朴珉址

- 경기미술문인화대전 입선 2회
- 대한민국 서예문인화대전 입선, 특선
- 대한민국 새천년 서예문인화대전 입선

경기도 성남시 중원구 상대원동 35
상일빌라 다동 101호
010-5332-3991

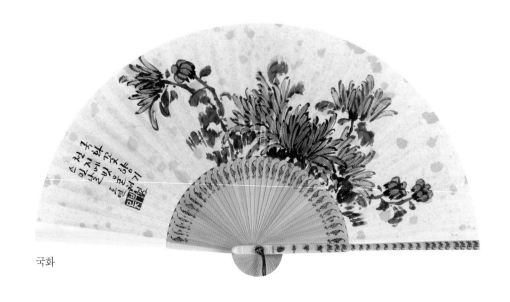

국화

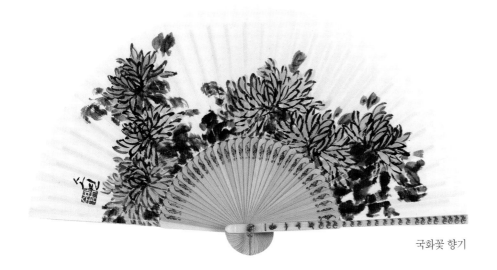

국화꽃 향기

소민 박 수 경 / 朴秀卿

- 경기미술문인화대전 입선
- 대한민국 서예문인화대전 입선
- 대한민국 영일만 서예대전 입선
- 한국의 부채전

경기도 성남시 분당구 구미동 278-1
빌라드와이 105동 201호
010-4383-8642

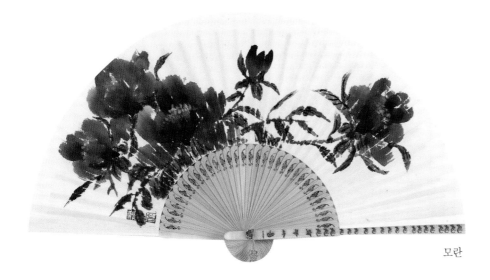

모란

송하 박 왜 경 / 朴娃暻

- 대한민국 미술대전 문인화부문 입선
- 경기미술문인화대전 특선
- 대한민국 영일만 서예대전 대상
- 대한민국 서예문인화대전 금상, 초대작가
- 묵향회 회원 (신사임당 휘호대회 차하상)

경기도 용인시 수지구 상현동
광교스타클래스 2613동 204호
010-2572-0492

평재 박 용 종 / 平齋 朴龍鍾

- 육군종합학교 교관
- 철도청 과장 국장
- 대한민국 무공수훈자회 지회장
- 일양식품 사장
- 보훈대상 수상
- 청미회 회원

서울특별시 은평구 가좌로 391,
101동 1303호(신사동, 씨티Ⓐ)
010-8933-2358 / 02-396-7272

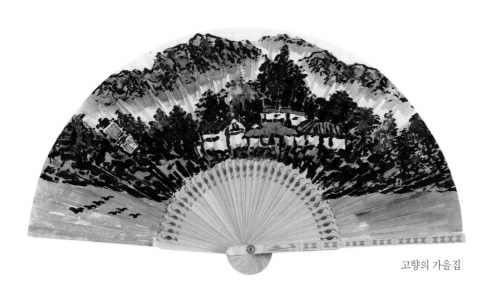

고향의 가을집

혜당 박 은 숙 / 惠堂 朴銀淑

• 대한민국미술대전 문인화부문 : 입선2회, 특
선4회, 우수상1회 • 초대작가 : 대한민국미술전
람회, 한국전통미술대전, 한양공예예술대전,
열린서화대전, 강릉단오서화대전 • 심사위원 :
대한민국남북통일세계환경예술대전, 대한민국
강릉단오서화대전, 정선아리랑서화대전, 대한
민국미술전람회, 명인미술대전 • 정선아리랑서
화대전, 명인미술대전 운영위원 • 한국미술협
회 문인화 분과위원 • 한얼문예박물관 교육사

강원도 횡성군 횡성읍 한우로 649
010-4179-8811

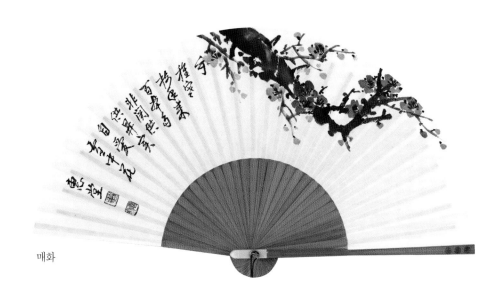

매화

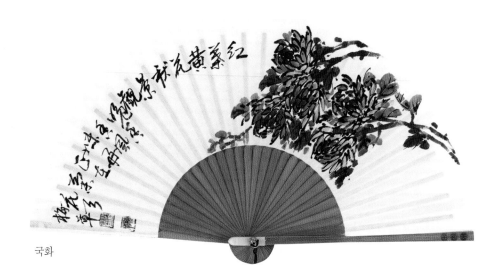

국화

매초 홍 현 표 / 梅草 洪賢杓

• 대한민국 남북통일 세계환경예술대전 대상
 (환경부장관상)
• 개인전(교토화랑, KBS 춘천방송총국, 한얼
 문예박물관)
• 강원(금강)타이어 총판 대표이사
• 한얼문예박물관 동호회 회장

강원도 횡성군 횡성읍 경강로 학곡2길 25
010-3706-7900

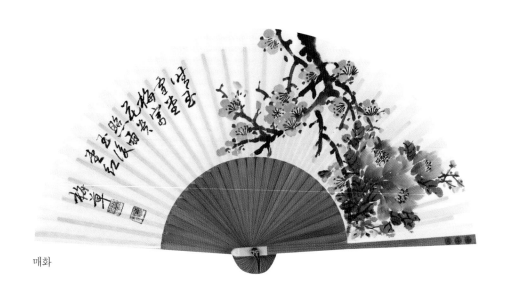

매화

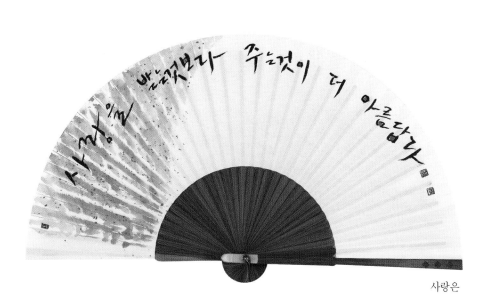

사랑은

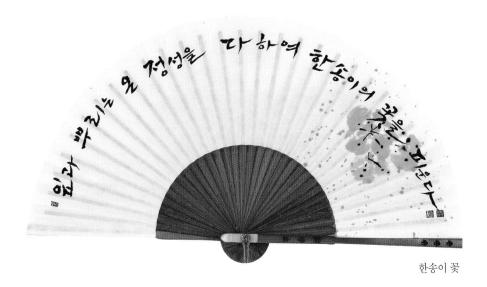

한송이 꽃

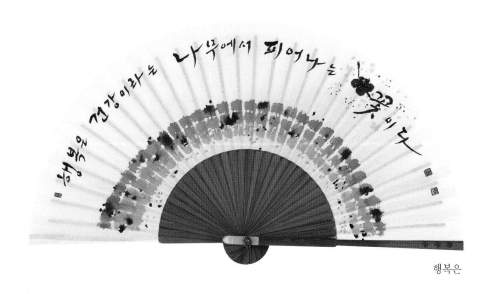

행복은

록원 박 윤 순

• 대한민국 서예전람회 특선, 입선
• 대한민국 서예문인화대전 초대작가
• 대한민국 예술작가협회 초대작가
• 세계평화 미술대전 초대작가

서울특별시 강서구 화곡동 105-234
010-2259-0508

운정 박 정 숙 / 雲汀 朴貞淑

- 대한민국 미술대전 입선 2회
- 대한민국 서예문인화대전, 명인미술대전
 초대작가
- 대한민국 세계평화미술대전, 비림대전
 초대작가
- 대한민국 아카데미미술대전 초대작가
- 미협 이사장상, 예총회장상
- 현) 묵향회, 미협 회원, 신맥이사

서울특별시 강서구 강서로 17가길 46
중앙하이크 4-1107호
010-7136-1384

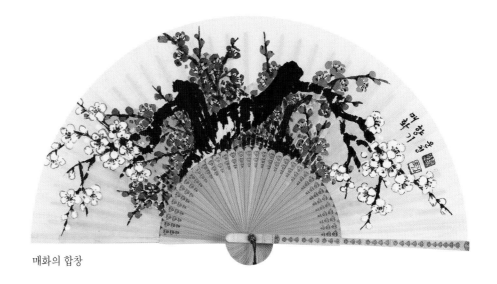

매화의 합창

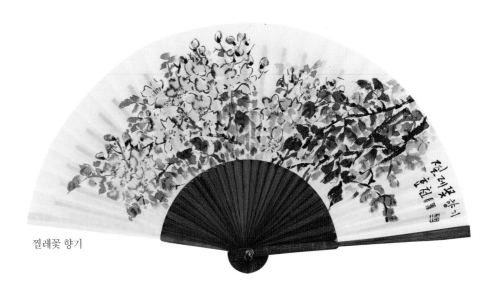

찔레꽃 향기

효천 박 중 욱 / 曉川 朴中旭

- 대한민국 서예문인화대전 초대작가
- 대한민국 명인미술대전 초대작가
- 한국예술문화원 초대작가
- 광화문광장 서예경진대회 서울시장상,
 최우수상
- 문인화 정신전 출품
- 경기도 미술대전 특선
- 삼봉미술대전 우수상

서울특별시 노원구 덕릉로 459-21,
124동 605호(상계동, 주공Ⓐ)
010-9800-3325 / 02-936-2297

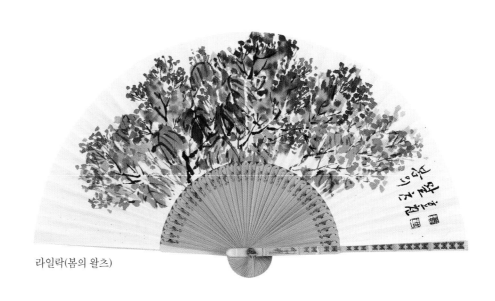

라일락(봄의 왈츠)

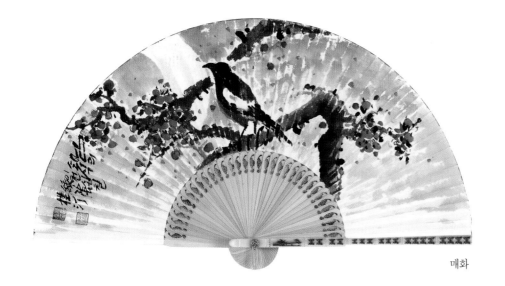

근정 박 춘 화 / 槿汀 朴春花

- 한성대학교 문인화 과정 전공
- 대한민국 서예문인화대전 특선
- 도우제 10회 전시회

서울특별시 서초구 서초동 1338-1
풍림아이원플러스 101동 1307호
010-6201-6065

매화

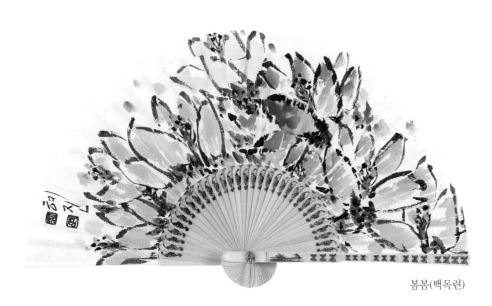

봄봄(백목련)

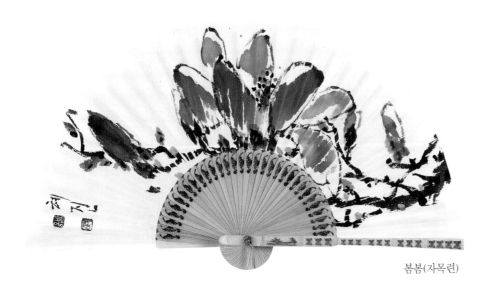

혜진 박 호 자 / 蕙眞 朴浩子

- 대한민국 서예문인화대전 초대작가
- 대한민국 명인미술대전 초대작가
- 한국예술문화원 초대작가
- 광화문광장 서예경진대회 서울시장상
- 문인화 정신전 다수 출품
- 서울 교원 미술대전 출품
- 교토화랑, 오사카화랑 부채전 출품

서울특별시 노원구 덕릉로 459-21,
124동 605호(상계동, 주공Ⓐ)
010-2431-0053 / 02-936-2297

봄봄(자목련)

취죽 배 영 신 / 翠竹 裵英信

- 경기미술문인화대전 입선 2회
- 국가보훈문화예술협회 동상 1회
- 국가보훈문화예술협회 입선 3회
- 대한민국 여성미술대전 특선 1회

경기도 용인시 기흥구 동백5로 62,
104동 102호(중동, 성산마을 남광하우스토리)
031-282-4378

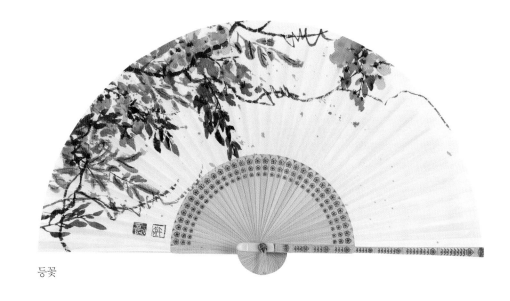

등꽃

소우 배 혜 리

- 한글날 2016 입상
- 대한민국 명인미술대전 2016 입상
- 대한민국 서예문인화대전 2017 특선

인천광역시 연수구 먼우금로 19,
104동 1412호(동춘동, 동남Ⓐ)
010-6762-5213

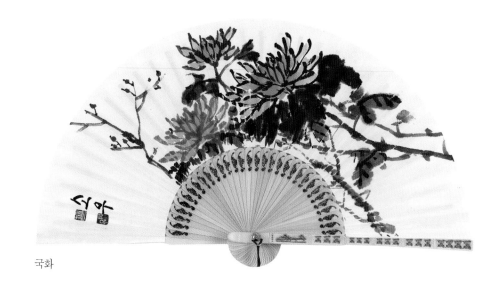

국화

화령 변 경 숙 / 花靈 邊庚淑

- 한국의 부채전

경기도 광명시 안양천로502번길 12,
104동 801호(철산동, 리버빌주공Ⓐ)
010-4793-4426

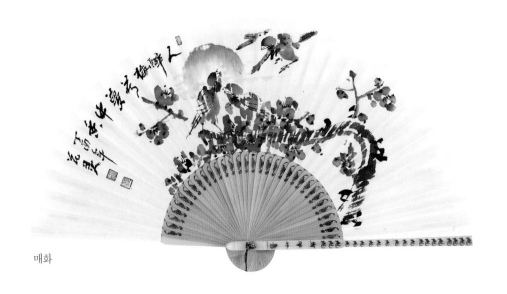

매화

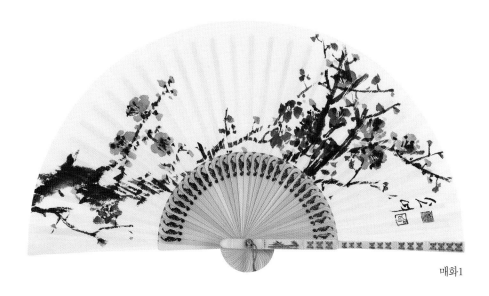

매화1

매화2

소여 배효리

• 2013 휘호경진대회 입선
• 2013 안견미술대전 입선
• 2016 휘호경진대회 입선
• 2016 명인미술대전 입선, 특선
• 2017 대한민국 서예문인화대전 특선

인천광역시 연수구 송도미래로 30,
C동 1412호(송도동, 지식산업단지 스마트밸리)
010-4113-8213

행복. 사랑. 평화

청암 변 근 주 / 靑岩 卞根柱

• 행주대첩 전국휘호 한글 입선
• 한석봉 서예대전 공모전 한글 특선
• 전국선사휘호대회 한글특선
• 세종대왕 한글전국휘호 입선
• 대한민국 국제기로미술대전 은상

서울특별시 은평구 서오릉로21길 36,
102동 501호(구산동, 갈현현대Ⓐ)
010-8745-4614 / 02-382-4614

유당 서 영 애 / 裕堂 徐英愛

- 홍익대 미술교육원 수료
- 홍묵회전 3회
- 대한민국 미술전람회 한국화부문 특선
- 대한민국 문인화 특별대전 입선

경기도 용인시 기흥구 동백4로 72,
4001동 804호(중동, 어은목마을한라비발디)
010-5542-4737 / 031-286-2247

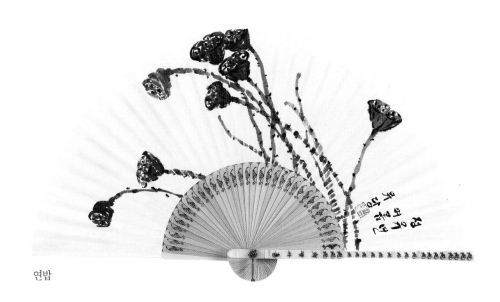

연밥

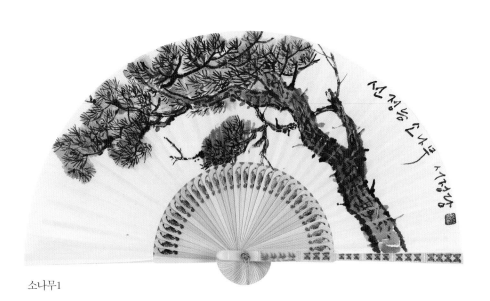

소나무1

서정당 서 임 원 / 曙汀堂 徐姙源

- 광화문 휘호대회 우수상 및 특선
- 제35회 대한민국 미술대전 입선
- 경기미술문인화대전 특선
- 명인미술대전 초대작가
- 서법문화대전 동상
- 삼봉서화대전 특선

서울특별시 강남구 봉은사로73길 34,
301호(삼성동, 샘하우스)
010-9007-2541 / 02-544-2541

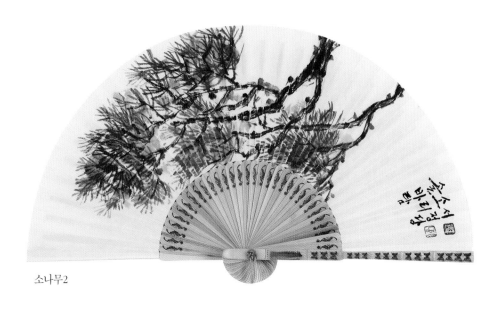

소나무2

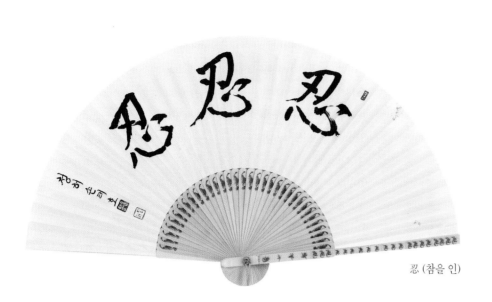

忍 (참을 인)

청허 손 태 호 / 淸墟 孫泰浩

• 서예&미술초대작가 (한국서예진흥협회)
• 전라남도 서예전람회(서예) 특선 및 입선
(서가협회 전남지회)
• 대한민국 서예문인화대전 2회 입선(서예)
• 대한민국 예술대전 3관상(서예)
• 신춘휘호대전 3회 입선(서예)
• 전라남도 미술대전 입선(문인화)
• 대한민국남농미술대전 (서예) 2회 입선

전라남도 고흥군 도덕면 율동길 19
010-8482-1714 / 061-843-5100

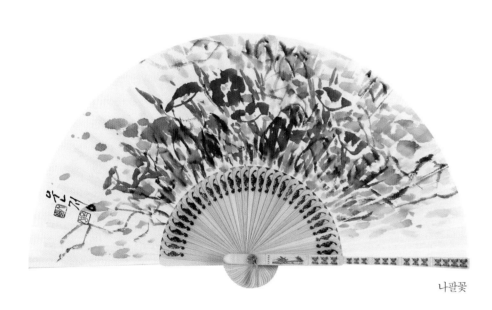

나팔꽃

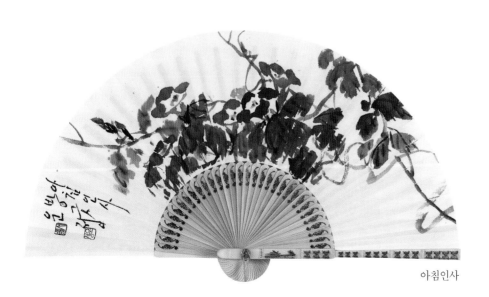

아침인사

운정 서 혜 숙 / 徐惠淑

• 대한민국 미술대전 입선 및 특선
• 명인미술대전 초대작가
• 서예문인화대전 초대작가
• 광화문광장 휘호대회 한글학회장상
• 문인화 정신과 신바람전

서울특별시 도봉구 마들로 859-19,
119동 508호(도봉동, 도봉한신Ⓐ)
010-2430-4630

우초 신 동 자 / 雨草 申童子

- 대한민국 미술대전 최우수상 수상
- 대한민국 미술대전 초대작가, 한국미협
 이사 및 심사위원
- 대한민국 문인화대전 초대작가, 문인화협회
 이사 및 심사위원
- 대한민국 문인화연구회, 예문회, 종로미협,
 공무원미협, 청묵회 회원
- 미협회원전, 문인화회원전, 초대작가전
 다수 출품

서울특별시 송파구 풍성로 14, 5동 607호(풍납동, 미성Ⓐ)
010-4736-3609

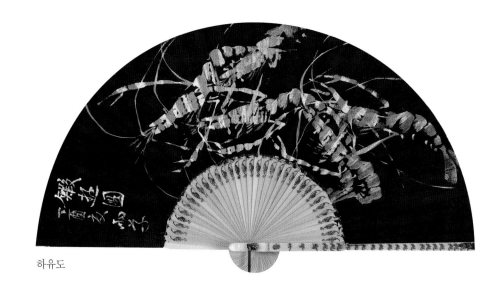

하유도

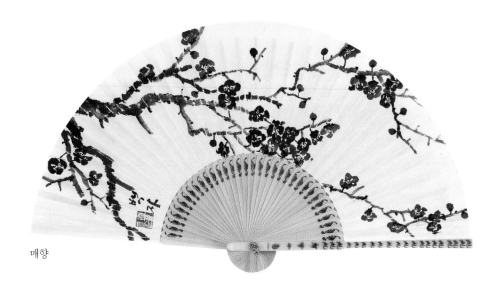

매향

백자 송 기 순 / 白慈 宋基順

- 경기미술문인화대전 입선
- 통일미술대전 특별상
- 한국의 부채전

경기도 용인시 기흥구 동백죽전대로 455-10,
104동 602호(동백동, 해든마을 동문굿모닝힐)
010-8431-3439

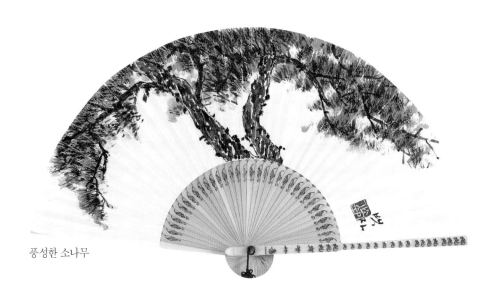

풍성한 소나무

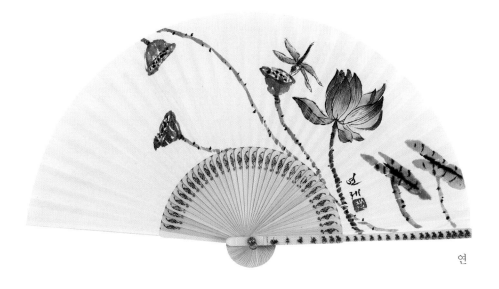

연

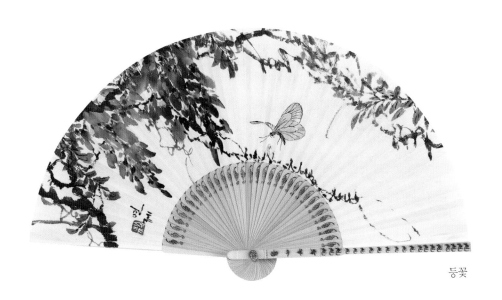

등꽃

연제 손 외 자 / 演濟 孫外子

• 대한민국미술대전 초대작가, 심사위원 역임
• 경기미술문인화대전 운영, 심사위원장 역임
• 경기미술상 수상
• 서울빛축제(광화문) 미디어파사드 문인화
영상콘텐츠 제작
• 예술의전당 오페라하우스 미디어퍼포먼스
문인화 영상콘텐츠 제작
• 한국미술협회 경기도지회 기획이사
• 한국미술협회 문인화분과 이사

경기도 용인시 기흥구 마북로 124-9,
111동 1401호(마북동, 교동마을현대홈타운)
010-9664-3321

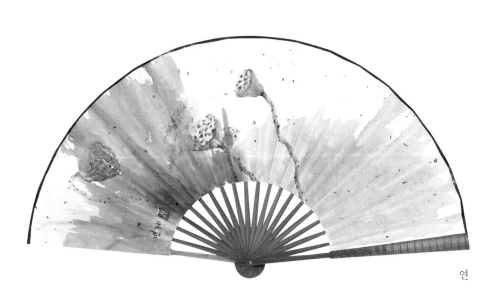

연

단여 신 상 화 / 旦如 申常和

- 신사임당 휘호대회 문인화부문 차상
- 한국서예미술진흥협회 초대작가
- 대한민국 서예문인화대전 초대작가

경기도 김포시 김포한강1로 78번길
61-22(장기동) 401호
010-5533-5701 / 031-981-1530

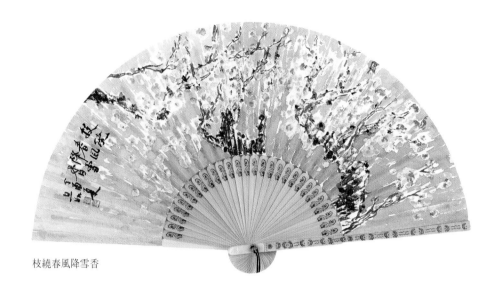

枝繞春風降雪香

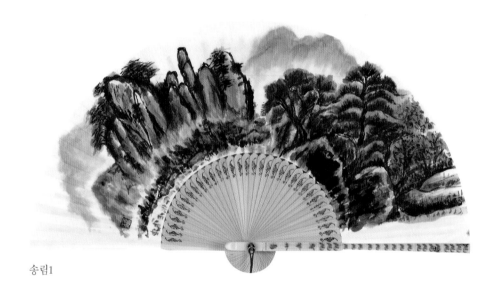

송림1

백안 송 민 자 / 白雁 宋民子

- 한국서가협회 초대작가
- 한국서도협회 초대작가
- 대한민국 서예문인화 원로총연합회 이사
- 한국서화작가협회 초대작가, 부회장
- 한국주부클럽 문화부 서화전 회원, 묵향회 회원
- 한국서예문인화대전 초대작가, 심사
- 한국해동서예학회 초대작가

서울특별시 양천구 목동중앙북로16길
7-8(목동) 2층
010-6249-2842

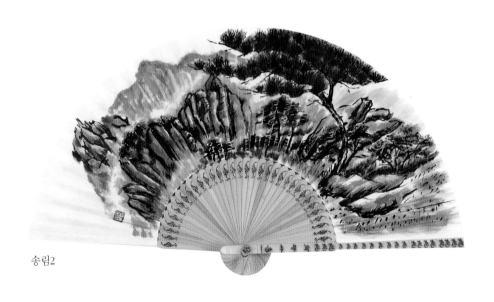

송림2

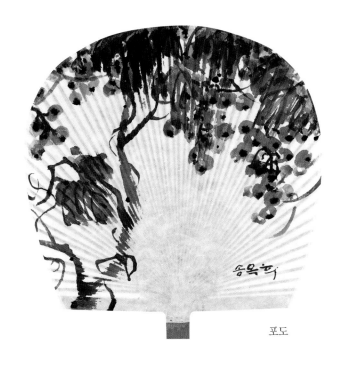

포도

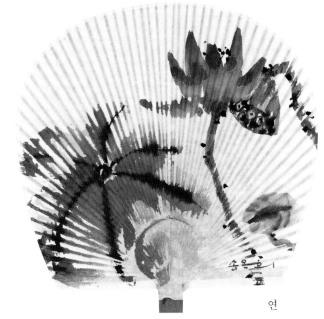

연

채정 송 옥 희 / 彩淨 宋玉姫

- 대한민국 서예문인화대전 특선
- 경기문인화대전 입선
- 경기여성기예대회 우수상
- 대한민국 현대여성미술대전 대상

경기도 용인시 기흥구 동백죽전대로 283,
104동 1003호(중동, 참솔마을월드메르디앙)
010-9337-5526 / 031-693-3221

황 산 우 차 권 / 黃山 禹且權

- 대한민국 서예문인화대전 초대작가
- 대한민국 명인미술대전 초대작가
- 추사선생 추모 전국휘호대회 초대작가
- 한국서가협회 회원전 10회 출품
- 홍익대학교 미술교육원 수료
- 예술의전당 전각 4기 수료

서울특별시 강남구 논현동 144-20
010-2249-7168 / 02-549-7168

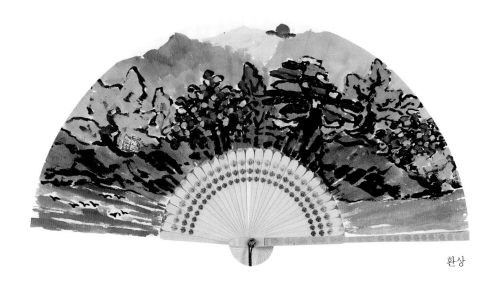

환상

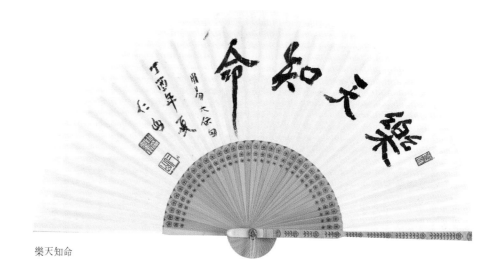

樂天知命

인산 신 성 우 / 仁山 申聖雨

- 한국서예비림협회 고문, 초대작가
- 대한민국서예문인화대전 초대작가
- 아시아미술초대전 서예출품
- 한,중,일문화협력미술제 서예출품
- 한국서예대표작가초대전 서예출품
- 한글과세계문자전 서예출품
- 한국서예협회 회원전 서예출품
- 각단체 초대기획전 서예출품
- 한국미술작가총명감 서예출품

서울특별시 강북구 오패산로31길 35-5
010-4413-4776 / 02-980-4776

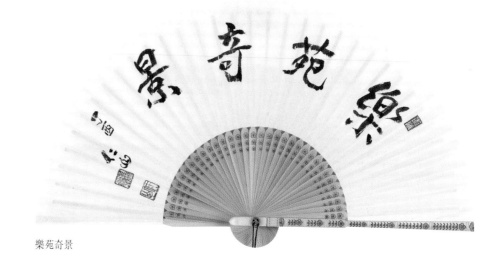

樂苑奇景

오 원 유 정 남 / 梧園 庚正男

- 대한민국 서예문인화대전 입선
- 대한민국 현대여성미술대전 입선

경기도 용인시 기흥구 동백죽전대로527번길 67,
202동 403호(중동, 신동백롯데캐슬에코2단지)
010-9226-3925

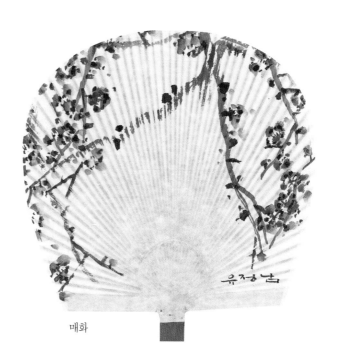

매화

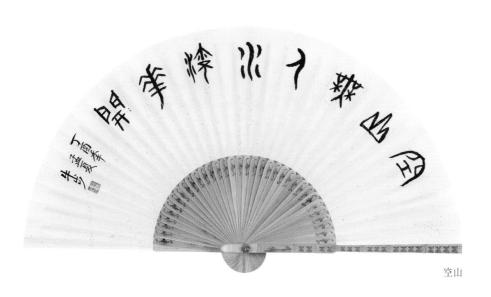

空山

우보 신 승 호 / 牛步 辛丞昊

• 성균관대학교 유학대학원 서예전문과정 수학
• 석곡실, 여동인, 전 겸수회원
• 곽점초죽간, 서주금문 임서집 공동발간
• 개인전 3회(인사동,서울,한국미술관)
• 초결가, 오체사자성어집(상,하) 발간
• 대한민국서예문인화대전 초대작가

충북 제천시 덕산면 도전리 백남빌라 204호
010-8526-4477, 043-651-5894

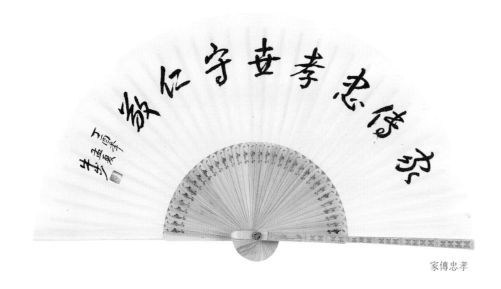

家傳忠孝

경문 윤 광 미 / 景文 尹光美

• 한국의 부채전 표암상
• 경기미술문인화대전 입선

경기도 용인시 처인구 이동면
백옥대로490번길 2
010-4622-6580

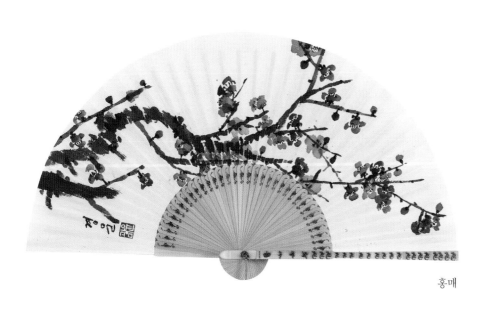

홍매

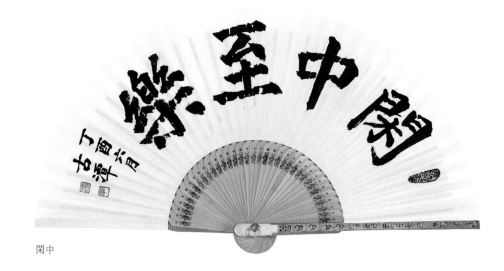

閑中

고담 심 재 덕 / 古潭 沈載德

- 동해대덕친환경 생태연구원
- 성균관안동향교 장의
- (사)대구경북서예협회 이사
- 강원서예대전 대상, 초대작가
- 한중일 동양서예협회 이사
- 국제라이온스협회 경북지구 24대 총재
- 대덕육영장학회 회장

경상북도 안동시 서동문로 233(신세동)
010-4509-4209 / 054-858-4817

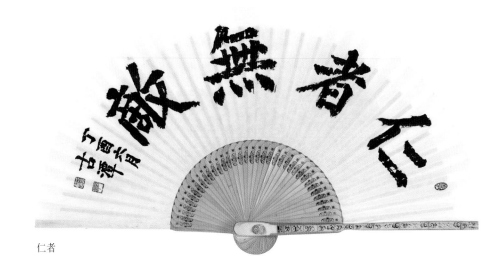

仁者

우암 윤 신 행 / 右庵 尹信行

- 대한민국 기호서학회 회장
- 대한민국 서법예술대전 대회장
- 우암서예학원장
- 서예문인화대전 운영 및 심사
- 명인미술대전 운영 및 심사
- 서법, 삼봉서예대전 운영 및 심사
- 한시 화성서재집 외 12권 저서

경기도 수원시 장안구 장안로 6(영화동)
010-2343-6056 / 031-243-6056

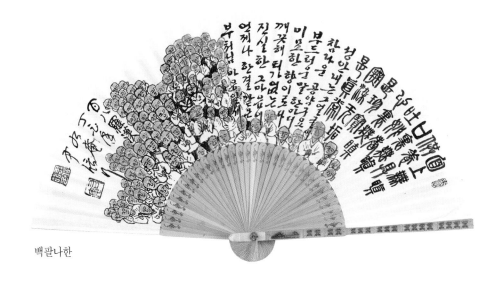

백팔나한

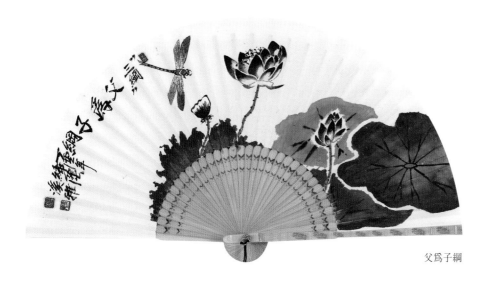

父爲子綱

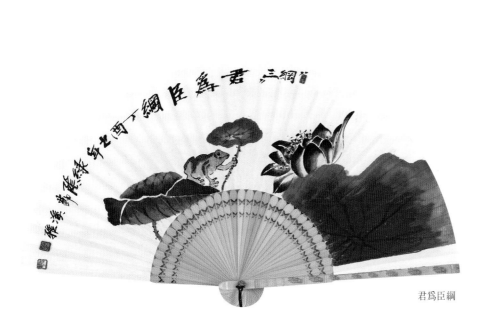

君爲臣綱

계아 심 영 숙 / 溪雅 沈榮淑

• 대한민국 서예미술대전 대상, 초대작가
• 세계평화미술대전 대상, 초대작가
• 대한민국 서예문인화대전 종합대상, 초대작가
• 대한민국 명인미술대전 예총상, 초대작가
• 대한민국 미술대전(국전) 입선
• 홍익대학교 디자인대학원 동양화전공
• 도우제 감사, 신맥회 이사,
대한민국 미협 회원, 예술인협회 회원

서울특별시 성북구 서경로9길 1-3(정릉동)
010-4174-4980 / 02-919-4527

夫爲婦綱

옥잔디 이 경 애 / 李慶愛

- 새늘미술협회 초대작가
- 비림협회 초대작가
- 서예신문사 초대작가
- 강남미술협회 회원
- 청미회 회원

서울특별시 영등포구 양평동2가 1-1
신동아하이팰리스 101동 802호
010-8941-5501

나의 세계

개

정곡 안 엽 / 靜谷 安燁

- 한성대학교 예술대학원 회화과 졸업
- 개인전 6회 / 단체전 및 초대전 280여회
- 2017 국제서화예술전(부산,동경)
- 2017 한국서예정예작가전 '통합99'
- 2017 세계서예전북비엔날레 초대전
- 2016 한중일대만 국제서예전
- 2016 부산서예비엔날레(한국,대만) 서화교류전

부산광역시 부산진구 새싹로 49-4(부전동)
3층 예문화실
010-3875-6282 / 051-759-4900

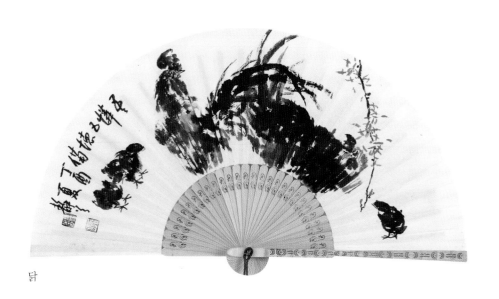

닭

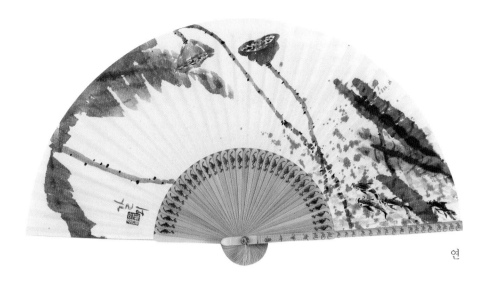

연

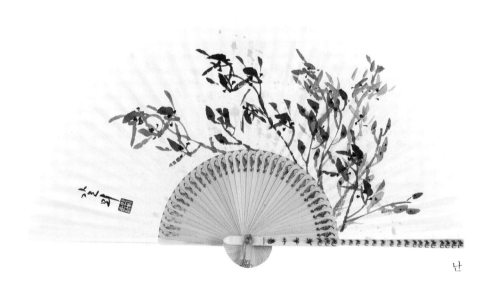

난

갈뫼 안 순 남 / 安順男

- 경기미술문인화대전 초대작가, 운영,
 심사위원 역임
- 대한민국 서예문인화대전 초대작가
- 대한민국 미술대전 특선
- 개인전 (한국미술관)
- 한중미술교류전
- 한,베트남 미술교류전
- 일본 오사카 갤러리(한국의 부채전)

경기도 용인시 기흥구 마북로 124-9,
105동 702호(마북동, 교동마을현대홈타운)
010-4730-8320

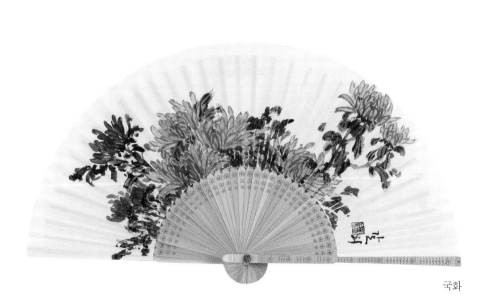

국화

우추 이 금 숙 / 宇秋 李今淑

- 경기도 서화대전 초대작가, 심사
- 명인대전 심사
- 문인화 대전 심사
- 대한민국 서법예술대전 심사
- 학생휘호대회 심사 (수원시)
- 강원 아리랑 공모전 운영위원
- 개인전 1회

경기도 수원시 팔달구 장안로5번길 45,
104동 801호(화서동, 성원상떼빌)
010-3417-3735 / 031-268-3781

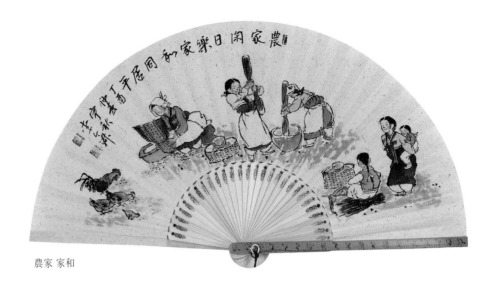

農家 家和

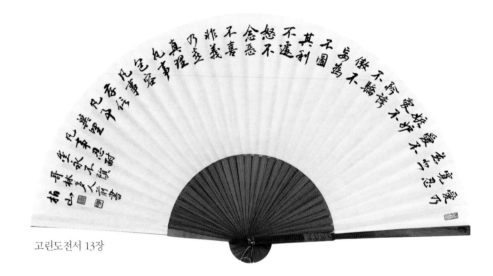

고린도전서 13장

백산 오 동 섭 / 柏山 吳東燮

- 한국미술협회 회원
- 한국서예미술진흥협회 부회장
- 경북대학교 평생교육원 〈서예한글과
 한문〉 지도교수
- 경북대학교 명예교수(교육학박사)
- 저서: 〈초서고문진보〉, 〈초서한국한시〉, 〈반야
 심경십서체〉
- 백산서법연구원장

대구광역시 중구 봉산문화2길 35(봉산동)
백산서법연구원
010-3515-5942 / 070-4411-5942

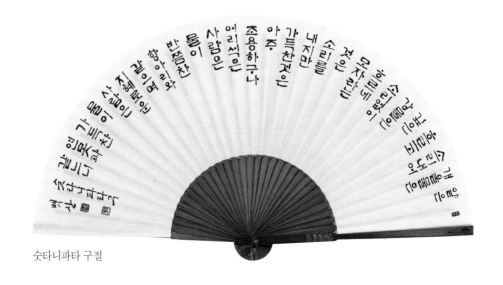

숫타니파타 구절

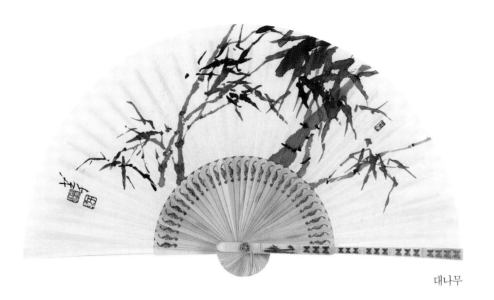

대나무

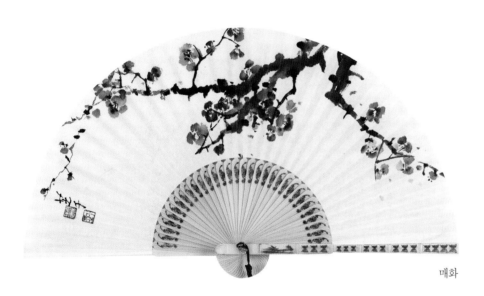

매화

지우 안 주 회 / 芝于 安珠懷

• 대한민국 미술대전 입선 2회
• 경기미술문인화대전 특선 2회
• 대한민국 서예문인화대전 초대작가

경기도 고양시 일산동구 위시티4로 46,
202동 1403호(식사동, 위시티일산자이2단지Ⓐ)
010-8758-2645

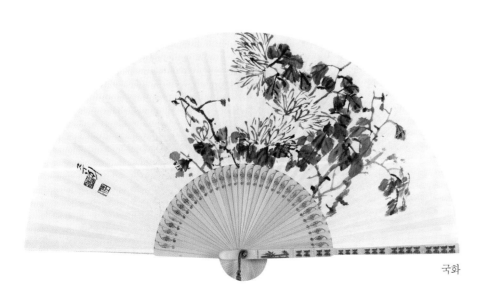

국화

지우 안 주 회 / 芝于 安珠懷

• 대한민국 미술대전 입선 2회
• 경기미술문인화대전 특선 2회
• 대한민국 서예문인화대전 초대작가

경기도 고양시 일산동구 위시티4로 46,
202동 1403호(식사동, 위시티일산자이2단지Ⓐ)
010-8758-2645

포도

날마다 좋은날 되소서

늘보리 윤 곤 순 / 尹坤順

• 대한민국미술대전 서예부문 초대작가 및
 심사 역임
• 대한민국통일서예대전 국회의장상, 행정자
 치부장관상 및 초대작가 심사, 운영 역임
• 세한대학교 조형문화과 외래교수 역임
• 갈물회, 산돌회, 한국서학회, 일월서단,
 묵향회, 고양여성작가회
• 남창별곡, 백발가, 취몽록, 정사기람 공저
• 현) 홈플러스 평생교육원 서예 강사, 한
 국미술협회 서예분과이사, 한국서학회 부
 이사장, 고양미술협회 이사, 갈물한글서
 회 이사, 산돌한글서회 이사

경기도 고양시 덕양구 호국로 754,
702동 406호(성사동, 신원당마을7단지)
010-9559-3691 / 031-965-3690

나의 행복도

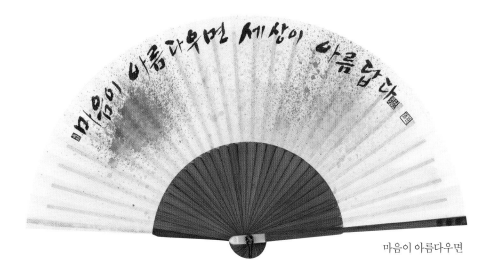

마음이 아름다우면

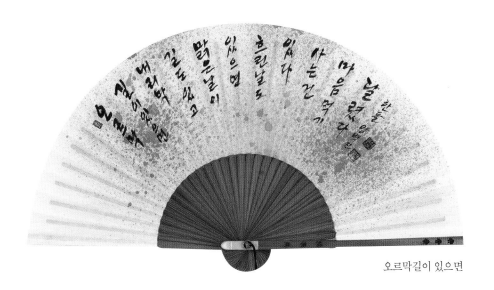

오르막길이 있으면

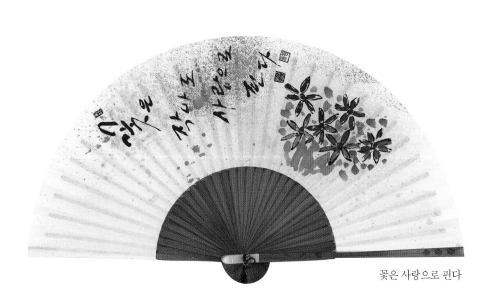

꽃은 사랑으로 핀다

한돌 양 백 진 / 梁百鎭

- 한국 서가협 초대작가
- 대한민국 해동서예문인화 초대작가
- 세종한글 초대작가
- 제주한글사랑 초대작가
- 한라서예전람회 초대작가
- 대한민국 인터넷서예 초대작가

제주특별자치도 제주시 지석4길 16,
나동 102호(삼양이동, 대일Ⓐ)
010-3236-2004

한림 이 만 석 / 寒林 李滿錫

- 대한민국 서예미술대전 우수상
- 한국서예미술진흥대전 초대작가
- 대구서예문인화대전 입선
- 만오연서회 부회장
- 대구경북서가협회 회원

대구광역시 동구 팔공로25길 18-33(불로동)
010-3513-0415 / 053-981-2080

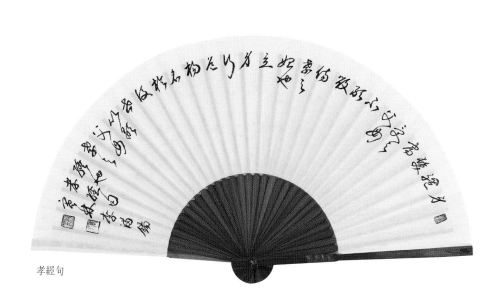

孝經句

청운 이 보 영 / 晴雲 李甫榮

- 한국미술협회 고문
- 남북코리아 미술협회 고문
- 한국서각협회 고문
- 한국현대미술협회 고문
- 종로미협 고문
- 한국신맥회 고문
- 새늘미술협회 고문

서울특별시 마포구 동교로 163(서교동)
02-334-1060

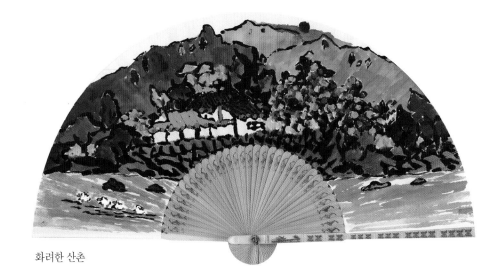

화려한 산촌

도경 이 봉 희 / 度京 李奉熙

- 세계서법문화예술대전 동상
- 대한민국 명인미술대전 특선

경기도 안양시 동안구 부림로 113
평촌아이파크 816호
010-7113-2410

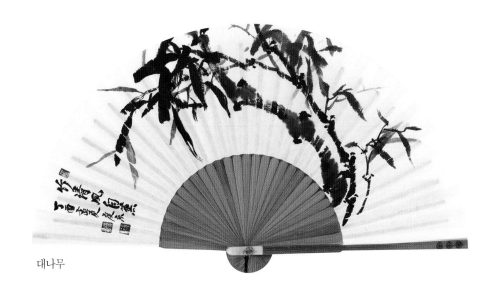

대나무

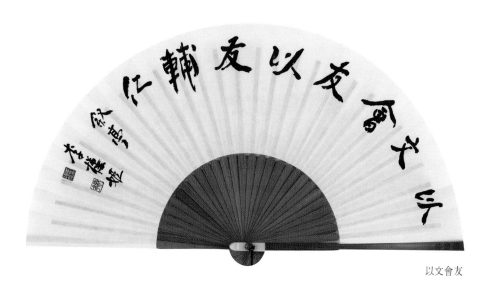

以文會友

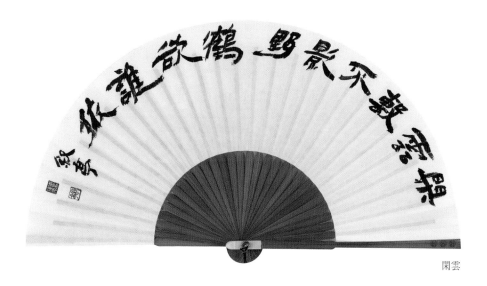

閑雲

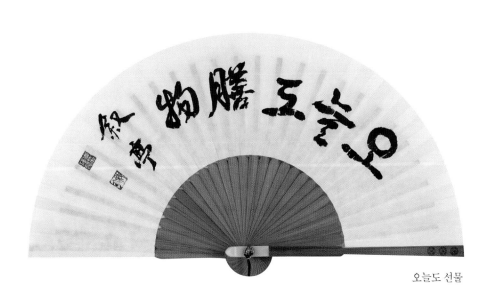

오늘도 선물

서정 이 근 희 / 敍亭 李槿姬

- 서가협회 특선 및 입선
- 대한민국 서도협회 초대작가
- 대한민국 통일서예대전 초대작가
- 대한민국 평화미술대전 초대작가
- 서예문인화대전 초대작가

서울특별시 서초구 서초중앙로 206,
E동 1002호(반포동, 삼호가든맨션)
010-3785-2232 / 02-3477-2232

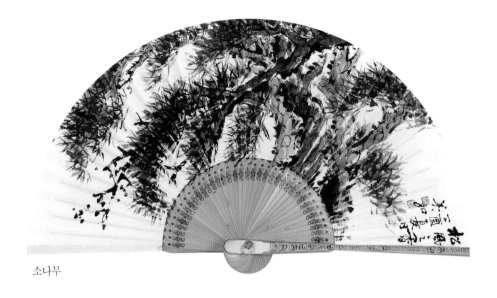

소나무

미여 이 문 자 / 美如 李文字

- 한국 문인화대전 초대작가 및 이사
- 남농미술대전 초대작가
- 한중 서법 문화예술대전 초대작가
- 기로 미술대전 초대작가
- 한국 문인화대전 심사위원
- 남농 미술대전 심사위원

서울특별시 서초구 사임당로 130,
6동 1307호(서초동, 신동아Ⓐ)
010-7550-2134

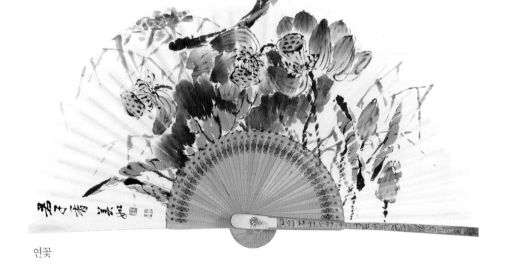

연꽃

여송 이 성 연 / 如松 李聖淵

- 대한민국 서예대전 초대작가
- 서울서예대전 초대작가
- 현대서예문인화대전 초대작가
- 동방서법탐원회 회원
- 원인묵계 회원

서울특별시 종로구 인사동길 23
동일빌딩 305호
010-5233-7418 / 02-722-7418

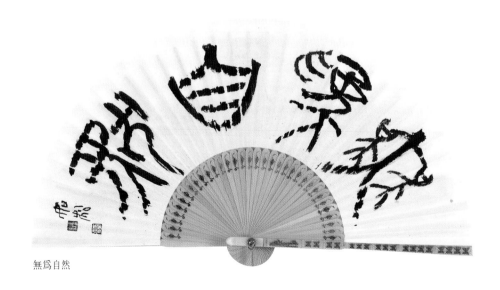

無爲自然

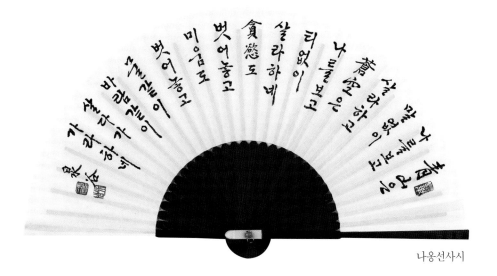

나옹선사시

천곡 우 삼 례 / 泉谷 禹三禮

• 한국문화예술연합회 한문서예 행초부문 명인/
예총명인회 상임고문(현)
• 대한민국 서예문인화대전 한국문화예술상 수상
/운영, 심사위원(역임)
• 명인미술대전 서울시장상 수상
/운영, 심사위원(역임)
• 한국서도협회 초대작가상 수상
/심사위원/자문위원(현)
• 대한민국서예전람회(서가협) 초대작가
/운영심사위원/초대작가회장(역임)
• 신사임당, 이율곡서예대전 초대작가
/운영심사위원/초대작가회장(역임)
• 대한민국아카데미미술대전 운영심사위원장
/상임부이사장(현)
• 한국미술관 개인초대전

서울특별시 서초구 서초대로22길 20(방배동)
010-8712-2672

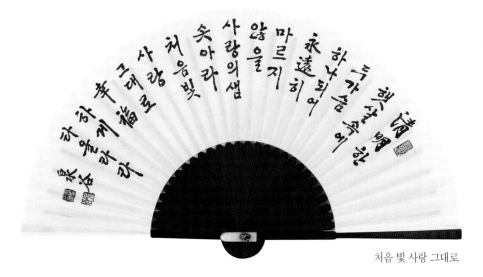

처음 빛 사랑 그대로

일초 이 순 분 / 一草 李順粉

• 경기미술문인화대전 입선
• 대한민국 서예문인화대전 특선, 입선
• 대한민국 영일만서예문인화대전 특선
• 한국의 부채전 포암상

010-6658-0894

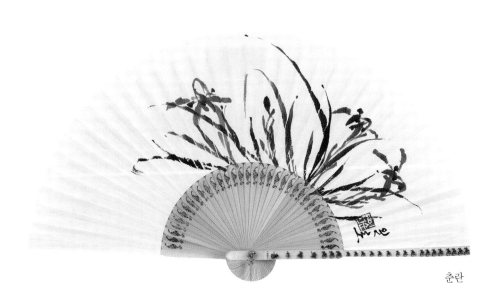

춘란

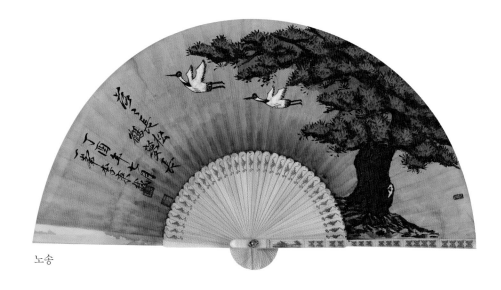

노송

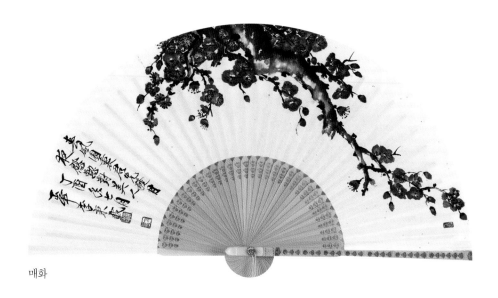

매화

일봉 이 병 재 / 一峯 李秉載

- 한국서예협회 초대작가
- 대한민국서예문인화대전 초대작가
- 한국서화교육협회 경기도지부 초대작가
- 대한민국 통일미술협회 초대작가
- 서울미술협회 초대작가
- 한국미술협회 수원지부 초대작가
- 한국미술협회 초대작가

010-3899-1332

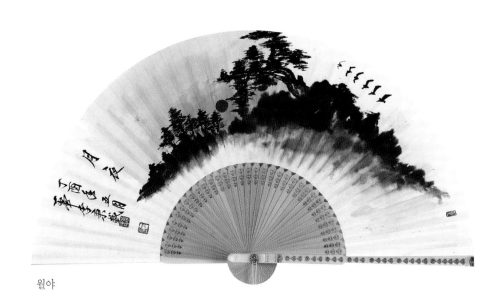

월야

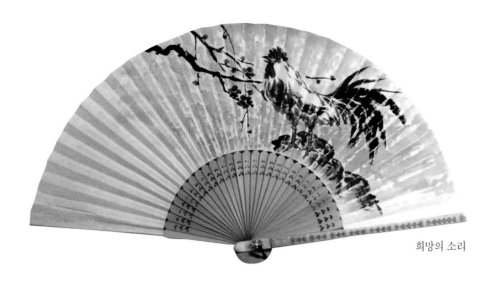

희망의 소리

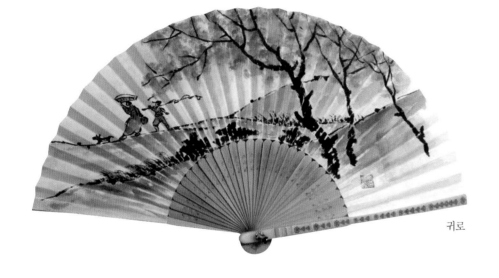

귀로

청연 이 선 희 / 淸淵 李宣姬

- 경기도 평화통일 미술대전 특선
- 국민예술협회 회원전
- 갤럭시 갤러리 Kores artist 30인전
- 개인전 (한국미술관)
- 그리스 신한류 물결전
- 인사동 아트페어 (올해의 작가상)

경기도 부천시 원미구 상동 434-6. 3층
010-9080-3577

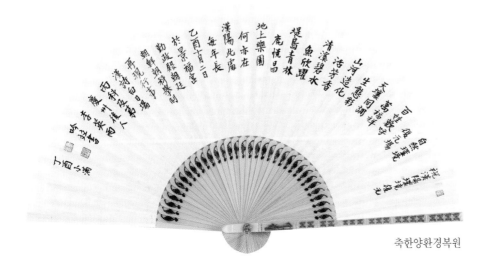

축한양환경복원

학서 이 영 우 / 鶴棲 李英雨

- 조선조 과거제 재현행사 한시백일장 병과급제
- 조선조 과거제 재현행사 시조백일장 가작
- 문화재해설사 숙정문권역
- 경복궁관람안내지도위원
- 중명전안내해설사
- 성균관석전동종향 분헌관
- 남산한옥촌 전통혼례 집례
- 소산서원 원임

서울특별시 구로구 부일로5길 22-66,
401호(온수동, 라비앙하우스)
010-5419-9807

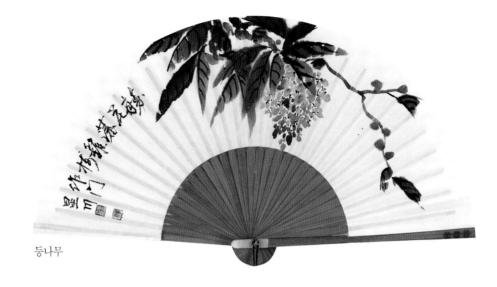

등나무

성천 신 을 선 / 星川 辛乙善

- 대한민국남북통일세계환경예술대전 환경부장관상
- 우수작가 신춘기획전 초대작가
- 국내외 초대전 초대작가
- 한얼문예박물관 이사

강원도 횡성군 우천면 용둔리 75-2
010-5367-2312

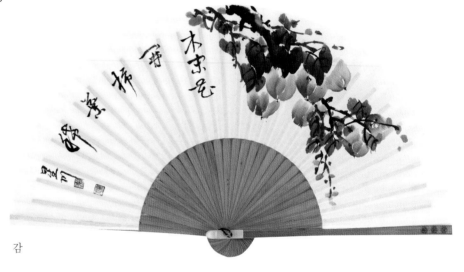

감

동헌 이 양 형 / 東軒 李良炯

- (사)강원도박물관 · 미술관협회 회장
- (사)한국미술협회 상임고문
- (사)한국사립박물관협회 부회장
- (사)한국박물관 · 미술관협회 이사
- 한얼문예박물관 관장

강원도 횡성군 우천면 경강로 2885-2
010-5255-7200

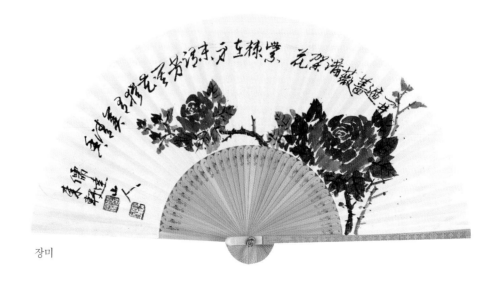

장미

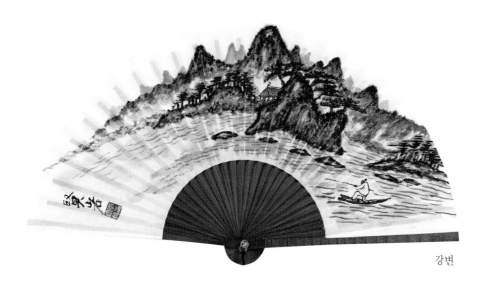

강변

현암 이 용 만 / 賢岩 李容萬

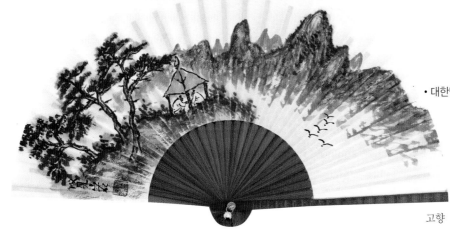

고향

• 대한민국남북통일세계환경예술대전 초대작가 및 심사위원
• 대한민국미술전람회 초대작가 및 심사위원
• 한양예술대전 초대작가 및 심사위원
• 한국사진작가협회 생태분과 운영위원
• 한얼문예박물관 이사

경기도 남양주시 퇴계원면 퇴계원리 178
엘리시아A 103동 905호
031-577-5546 / 010-3164-0190

설 매 이 정 자 / 雪梅 李貞子

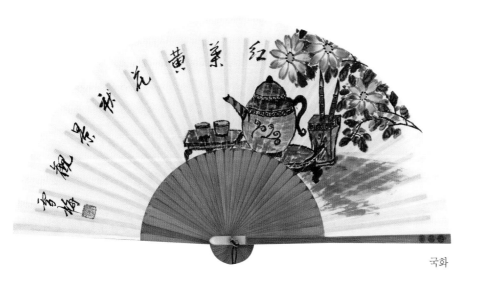

국화

• 문화체육관광부장관 임명 문화예술 명예교사
• (사)한국미술협회 자문위원(상임)
• (사)대한민국미술대전(한국화) 심사위원
• 대한민국 남북통일세계환경예술대전 심사위원장
• 대한민국 매죽헌서화대전 심사위원장

강원도 횡성군 우천면 경강로 2885-2
010-4500-0448

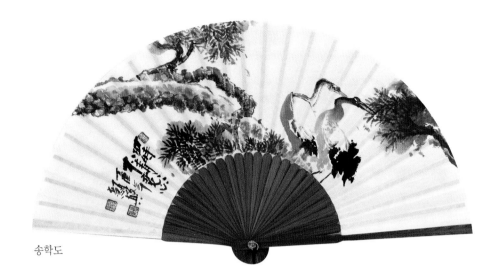

송학도

의진 이 순 화 / 意眞 李順花

- 예원예술대학교 문화예술대학원 전문가 과정, 한성대학교 문인화전공
- 개인전 5회 (한국미술관, 경인미술관, 일본 오사카 갤러리)
- 서예문인화 운영, 심사위원, 세계평화 미술대전 심사위원
- 금천예술인협회 상임부회장
- 대한민국 명인미술대전 사무국장
- 한국미협 회원, 서울미협 회원

서울특별시 금천구 독산로55길 21(독산동) 3층
010-9002-8677

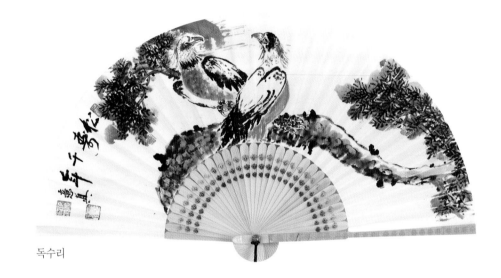

독수리

홍림 이 옥 진 / 弘林 李玉珍

- 한국비림협회 우수상 (2016)
- 제14회 대한민국 서예문인화대전 삼체상
- 제3회 한국의 부채전 세종상 수상
- 제3회 한국서예신문공모대전 회장상, 삼체상, 입선
- 제5회 대한민국 명인미술대전 명인상, 입선2
- 제18회 대한민국 비림서예대전 특선1, 입선2
- 제15회 대한민국 서예문인화대전 은상1, 입선2

서울특별시 마포구 연남로 63-4(연남동)
010-9020-8609 / 02-334-7914

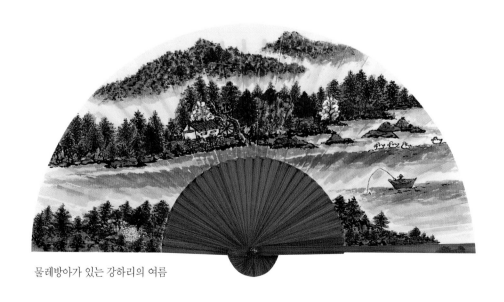

물레방아가 있는 강하리의 여름

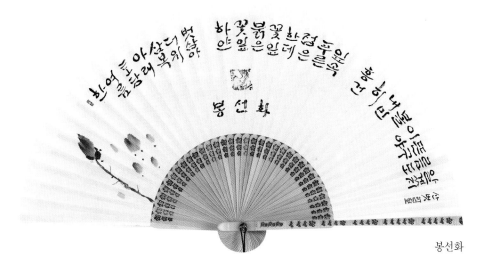

봉선화

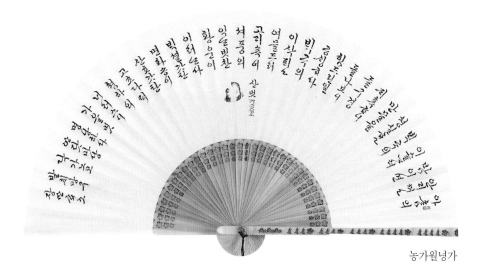

농가월녕가

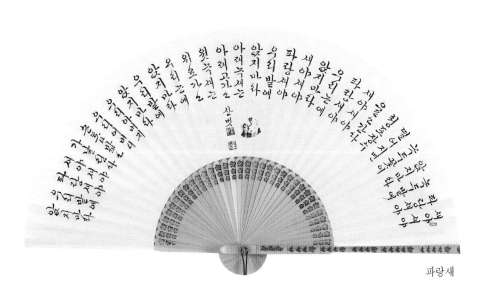

파랑새

산벗 이 순 월 / 八峰 李順月

- 대한민국 미술대전 초대작가, 심사
- 대한민국 서도대전 초대작가, 심사, 운영위원
- 서예문화 대상, 초대작가, 심사
- 한국진흥공모대전 대상, 초대작가, 심사
- 한국비림 초대작가
- 경인미술대전 초대작가, 운영위원, 심사
- 인천미술대전 초대작가, 운영위원, 심사
- 한국미술협회 회원, 갈물회원, 늘샘회원
- 인천 미추홀 한글회원전 회장, 개인전 3회
- 인천 용화선원 문화센터 강사

인천광역시 부평구 산곡동 179-92
현대Ⓐ 105동 701호
010-3702-4482 / 032-502-5310

지홍 이 은 숙 / 至泓 李銀淑

- 한국미술협회 문인화분과 이사
- 군산미술협회 감사
- 예묵회 회장
- 묵기회 회원

전라북도 군산시 나운우회로 36,
7동 201호(나운동, 숲이든빌리지)
010-9086-0468

목마

지유 이 은 영 / 李垠英

- 경기미술문인화대전 입선
- 대한민국 서예문인화대전 입선
- 대한민국 영일만서예대전 입선
- 한국의 부채전

경기도 용인시 기흥구 동백죽전대로527번길
67, 202동 2002호(중동, 롯데캐슬에코2단지)
010-7271-7877 / 031-204-0065

매화

능오 이 인 구 / 能五 李麟九

- 한국서예미술진흥협회 초대작가
- 한국서예미술진흥협회 서예대전 우수상
- 만오연서회 회원
- 경북대학교 명예교수

대구광역시 수성구 동대구로50길 37,
108동 1505호(범어동, 유림노르웨이숲)
010-3821-5718 / 053-791-9779

赤壁賦 句

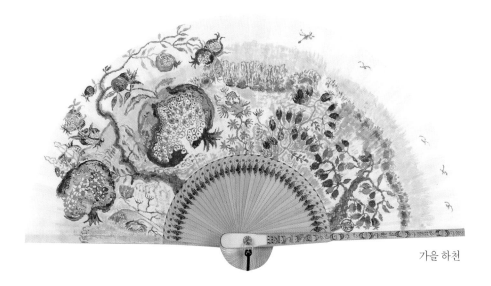

가을 하천

이수초 이 재 신 / 李水草 李在信

• 대한민국평화예술미술대전 입상
• 국립목포대학교 경영행정대학원 수료
• 한국방송통신대학교 졸업
• 보건행정 공직근무
• 법무부산하 공직근무

광주광역시 광산구 목련로273번안길 30,
413동 1409호(운남동, 운남주공4단지Ⓐ)
010-9794-9668

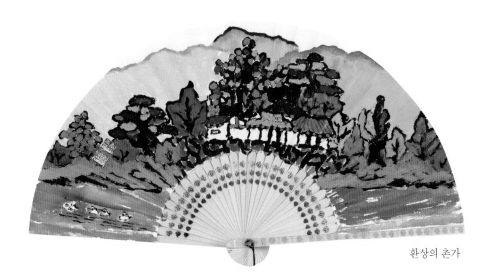

환상의 촌가

목원 이 재 옥 / 穆園 李在玉

• 개인전 3회(1998. 2003. 2007년)
• 중요무형문화재 제106호 각자장 이수자
• 프랑스 전국 싸롱초대전 및 전통공예
 명품전 外 다수 출품
• 대한민국 서예비림협회, 서예문인화,
 대한민국 명인미술대전 초대작가
• 한국미술협회, 한국여성미술작가회, 홍미
 예우회, 통문각자연구회 회원
• 한국중요무형문화재 기능보존 협회 회원
• 철재전통각자 보존회 자문위원

서울특별시 구로구 구로동로25길 37(구로동)
010-9872-4119

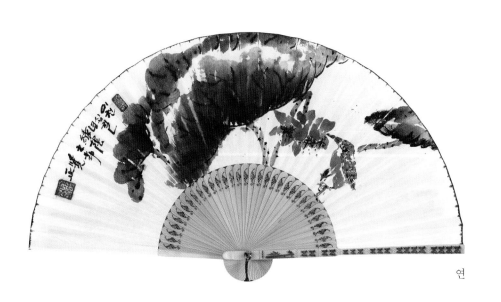

연

현정 전 병 곤 / 全炳坤

• 대한민국 명인미술대전 대회장상
• 세계평화미술대전 문인화 우수상
• 대한민국 서예문인화대전 동상
• 도우제 출품

경기도 안양시 동안구 관평로319번길 82
(관양동, 무지개빌라)
010-3619-5050

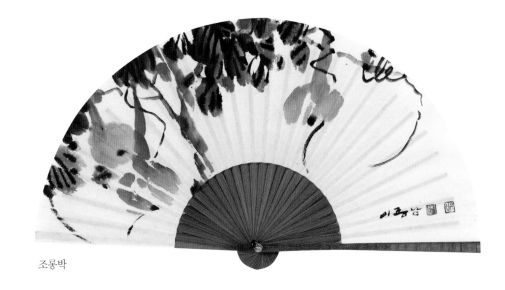

조롱박

유정 이 종 남 / 有亭 李鍾男

- 서예문인화대전 삼체상, 특선, 입선, 초대작가
- 대한민국 명인미술대전 우수상, 특선
- 경기도 미술문인화대전 특선, 입선
- 현대여성문인화대전 삼체상, 특선
- 관악현대여성문인화대전 장려상, 입선
- 대한민국 문인화대전 입선
- 2015 비엔나전 / 2016 베트남 다낭전

경기도 용인시 수지구 신봉2로 26,
120동 402호(신봉동, 엘지자이Ⓐ)
010-7576-7709 / 031-263-0973

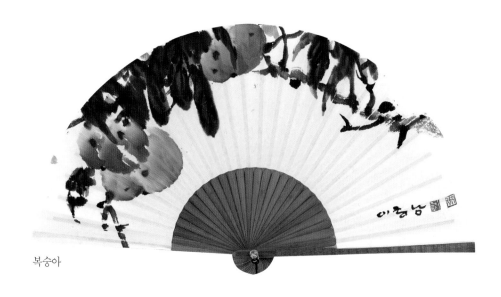

복숭아

산천 정 구 옥 / 山泉 鄭龜玉

- 개인전 2회
- 행주미술대전 특선, 입선
- 대한민국 서예문인화대전 (13회 14회 15회) 입선
- 전국 율곡서예대전 문인화 특선
- 대한민국 명인미술대전 입선(제5회)
- 한중, 한일 교류 초대전
- 2016년 한국의 부채전 표암상

경기도 고양시 덕양구 용현로 10,
509동 301호(행신동, 무원마을Ⓐ)
010-8773-9112 / 031-970-7774

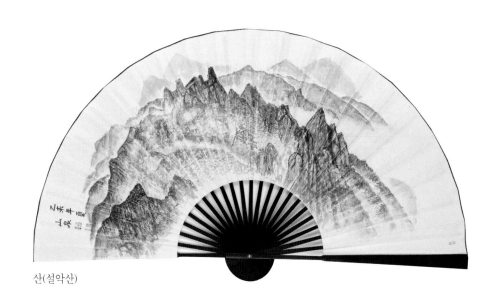

산(설악산)

웃는 얼굴

가랑잎

행복은

도란 이 정 선 / 李正善

• 대한민국서예전람회 특선 2회, 입선 2회
• 대한민국 서예문인화대전 초대작가
• 신사임당 이율곡 서예대전 초대작가
• 소사벌 서예대전 초대작가
• 강남서예문인화대전 초대작가
• 화성서예문인화대전 초대작가
• 대한민국 명인미술대전 초대작가

경기도 양평군 옥천면 향교길45번길 51
010-4803-8177 / 031-774-5329

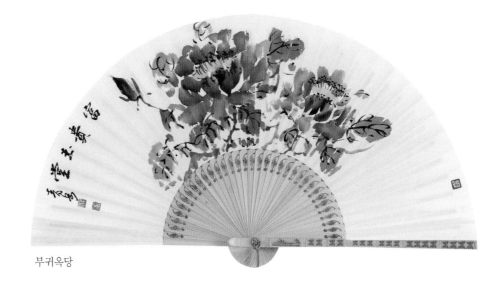

부귀옥당

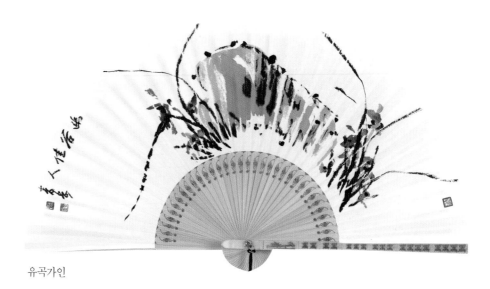

유곡가인

청악 이 홍 화 / 靑嶽 李弘和

- 예술학 박사
- 한국서가협회 초대작가
- 인전 16회
- 김천시문화상 수상, 예술대상 (예총)
- 국제서법연맹 대구,경북 부회장
- 대한민국명인회 부회장

경상북도 김천시 자산로 86-1, 청악서실
054-434-2053 / 010-3818-2053

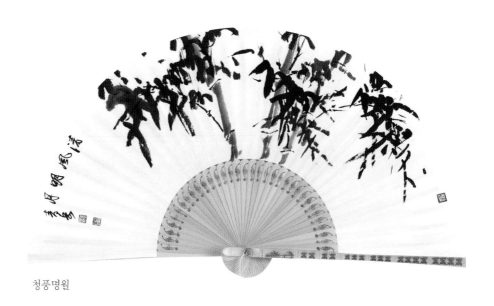

청풍명월

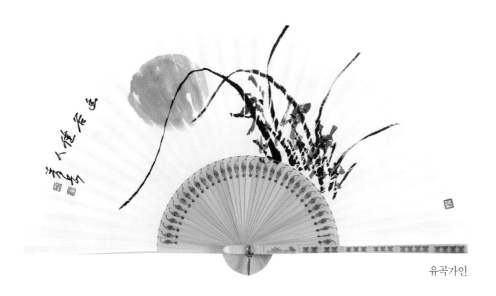

유곡가인

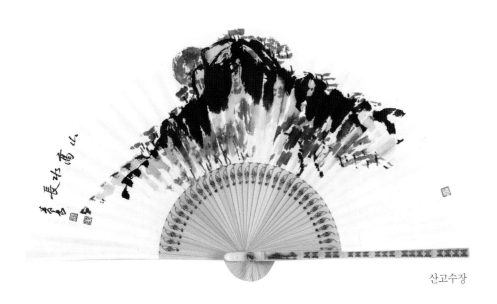

산고수장

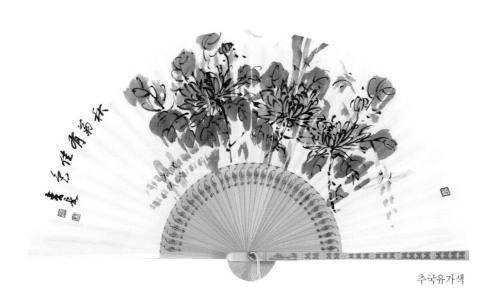

추국유가색

청악 이 홍 화 / 靑嶽 李弘和

• 예술학 박사
• 한국서가협회 초대작가
• 인전 16회
• 김천시문화상 수상, 예술대상 (예총)
• 국제서법연맹 대구, 경북 부회장
• 대한민국명인회 부회장

경상북도 김천시 자산로 86-1, 청악서실
054-434-2053 / 010-3818-2053

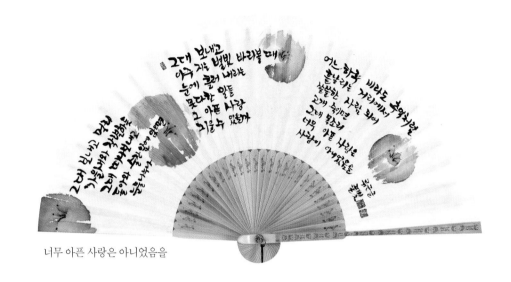

너무 아픈 사랑은 아니었음을

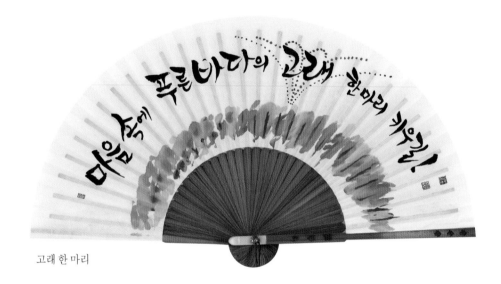

고래 한 마리

풀빛 이 희 경 / 李熙暻

• 대한민국 서예문인화대전 삼체상

서울특별시 강북구 삼양로19길 113,
115동 1502호(미아동, 삼각산아이원Ⓐ)
010-6653-5975

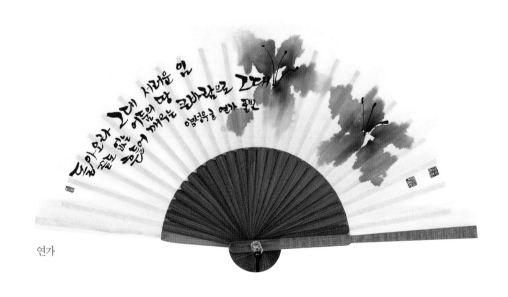

연가

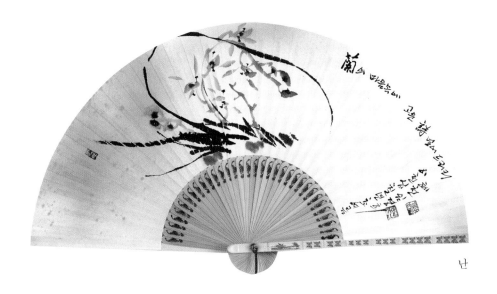

난

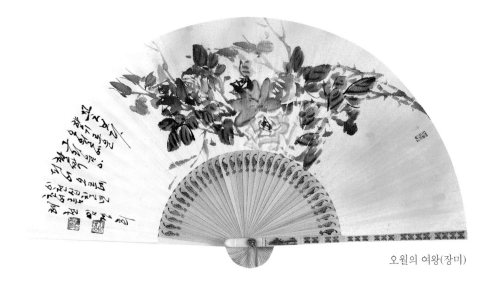

오월의 여왕(장미)

혜천 임 경 희 / 蕙泉 林敬姬

• 대한민국 미술대전 구상부문 한국화 특선, 입선
• 대한민국 미술대전 서예부문 입선
• 대한민국 서예문인화대전 우수상, 초대작가
• 대한민국 명인미술대전 명인상, 초대작가
• 대한민국 아카데미 미술협회 초대작가
• 현) 묵향회원

경기도 성남시 수정구 위례서일로3길
27-5, 401호(창곡동)
010-3015-2114

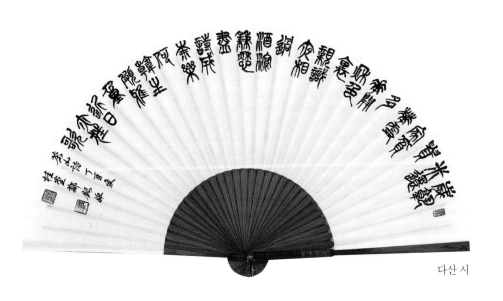

다산 시

계당 정 은 희 / 桂堂 鄭銀姬

• 대한민국 서예문인화대전 특선, 입선 다수
• 대구미술협회 입선 다수
• 한국서예미술진흥협회 초대작가,
 이사, 심사 역임
• 대구경북서예가협회 회원
• 코리아 아트페스타 서예부문 출품
• 만오연서회 회원전 4회

대구광역시 수성구 범어천로 197,
101동 1506호(수성동4가, 범어 삼환 나우빌)
010-8488-7955

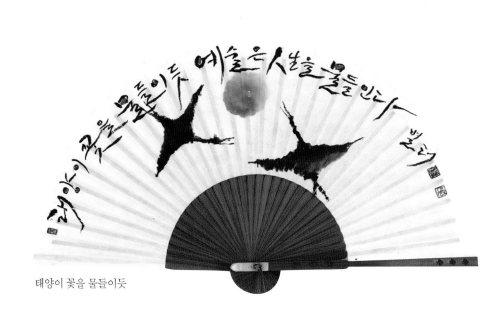

태양이 꽃을 물들이듯

별터 전 세 권 / 全世權

- 대한민국 문인화대전 삼체상
- 세계서법 초대작가
- 무궁화대전 초대작가

010-3116-0865

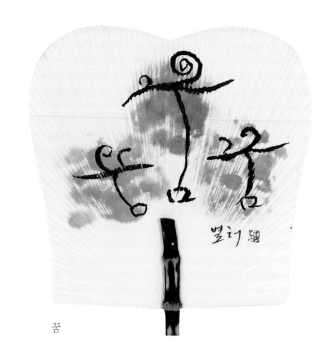

꿈

백리 정 정 길 / 柏里 鄭正吉

- 한국문인협회 회원
- 한국예술협회, 동대문 문인협회 이사
- 도우제 자문위원
- (사)국제미술작가협회 문예위원장
- 대통령상 수상
- 저서 : 시집 연분홍 빛 파도를 타고 등 10권
- 평론 서평집(공저) 그래도 풀꽃들을 피우는
 박토 등

경기도 이천시 부발읍 경충대로 2092번길
39-19 하이클래스 604호
010-2487-0303

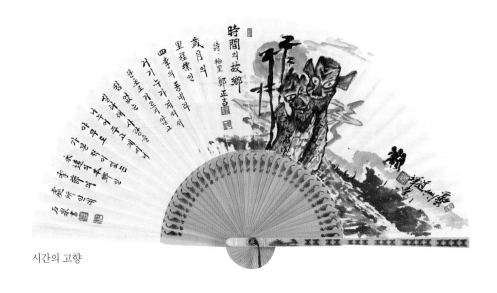

시간의 고향

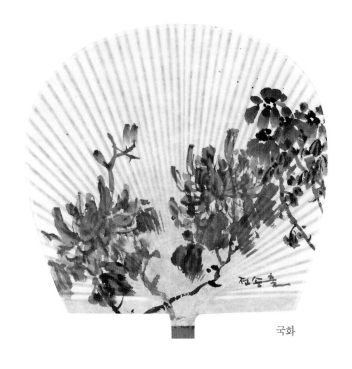

국화

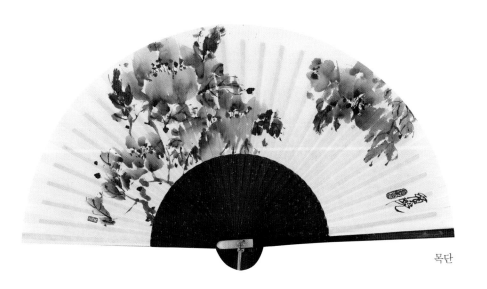

매화

목단

이 란 전 손 출 / 以蘭 田孫出

- 대한민국 현대여성미술대전 입선, 특선
- 대한민국 명인대전 입선, 특선
- 경기문인화대전 입선

경기도 용인시 처인구 낙은로97번길
17-12, 역북타운하우스 101동 305호
010-7118-3381

예 원 전 영 미 / 預院 全映采

- 국전 특,입선 다수
- 경기대전 초대작가
- 대한민국 서예문인화대전 초대작가
- 행주대전 초대작가
- 대한민국 문인화협회전 입선 다수

경기도 고양시 일산동구 위시티4로 46,
일산자이2단지Ⓐ 215동 2803호
010-9898-0896

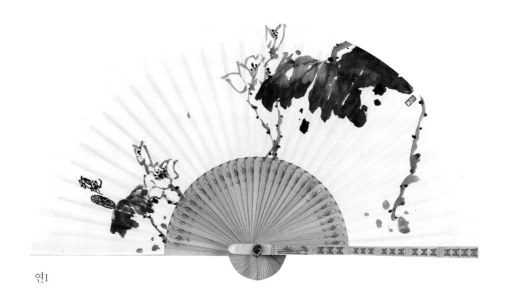

연1

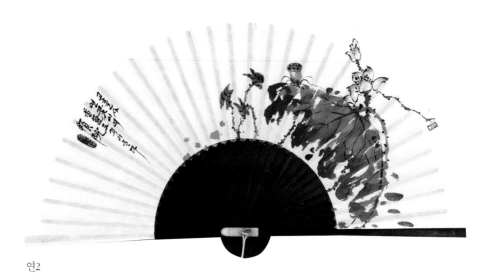

연2

예원 전영미 / 預院 全映采

- 국전 특,입선 다수
- 경기대전 초대작가
- 대한민국 서예문인화대전 초대작가
- 행주대전 초대작가
- 대한민국 문인화협회전 입선 다수

경기도 고양시 일산동구 위시티4로 46,
일산자이2단지Ⓐ 215동 2803호
010-9898-0896

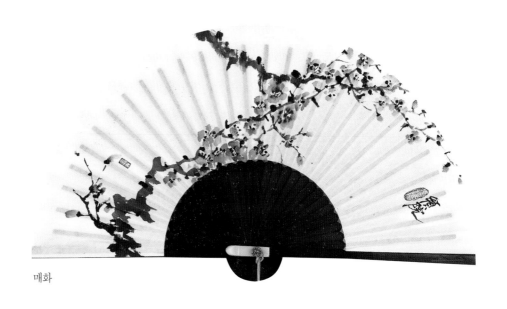

매화

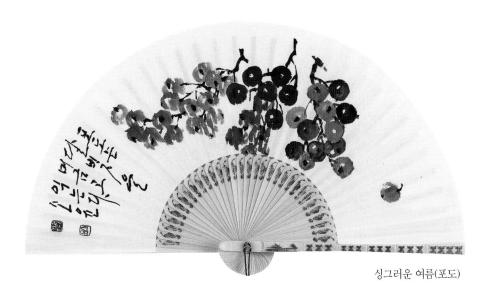

싱그러운 여름(포도)

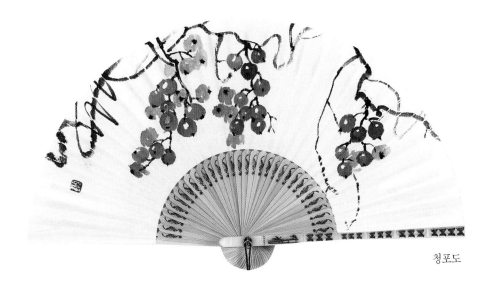

청포도

소윤 정 경 화 / 小潤 鄭敬和

• 대한민국 서예문인화대전 초대작가
• 대한민국 명인미술대전 삼체상
• 광화문광장 서예경진대회 특선
• 문인화 정신전 다수 출품

경기도 수원시 장안구 만석로 250-9,
1동 1003호(송죽동, 영광Ⓐ)
010-3923-1287

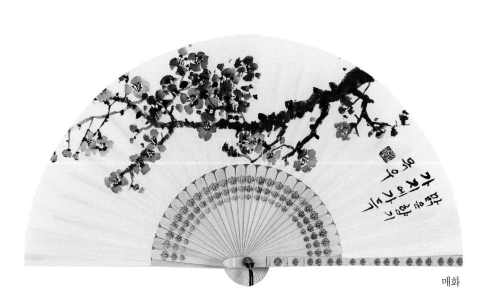

매화

목우 정 순 희 / 牧禹 丁順姬

• 서울문인화 초대작가
• 경기미술대전 입선 다수
• 행주미술대전 특선, 입선 다수

경기도 고양시 일산동구 노루목로 100,
호수마을 213동 1203호
010-3711-0572 / 031-903-6572

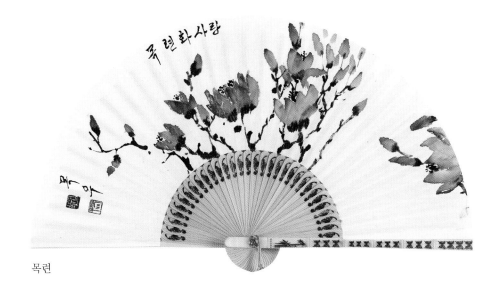

목련

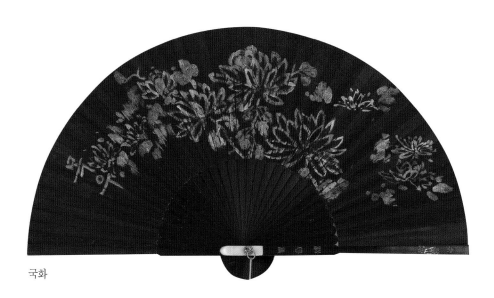

국화

목 우 정 순 희 / 牧禹 丁順姬

- 서울문인화 초대작가
- 경기미술대전 입선 다수
- 행주미술대전 특선, 입선 다수

경기도 고양시 일산동구 노루목로 100,
호수마을 213동 1203호
010-3711-0572 / 031-903-6572

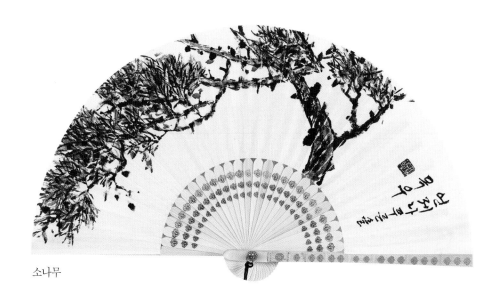

소나무

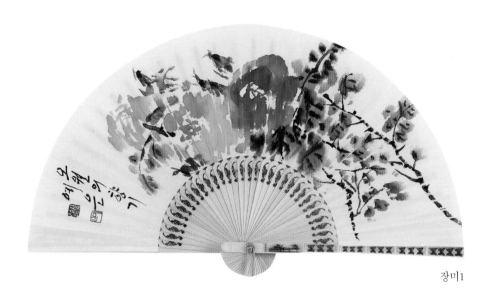

장미1

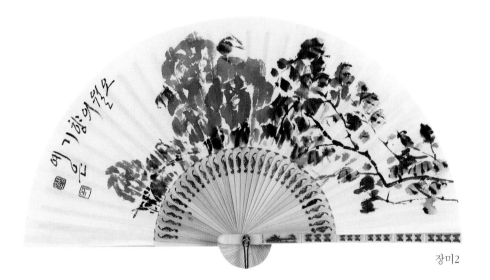

장미2

예은 정 점 순 / 鄭点順

- 서예문인화대전 초대작가
- 대한민국 명인미술대전 특선 다수
- 광화문광장 휘호대회 특선 다수
- 서예문인화대전 우수상
- 문인화 정신과 신바람전

서울특별시 노원구 동일로248길 16,
506동 503호(상계동, 수락파크빌)
010-8737-6321

가원 정 지 영 / 佳園 鄭芝英

- 대한민국 미술대전 입선 2회
- 경기미술대전 초대작가
- 고양미술대전 초대작가

서울특별시 마포구 마포대로 115-8,
101동 1803호(공덕동, 공덕삼성Ⓐ)
010-2792-2035 / 02-714-2035

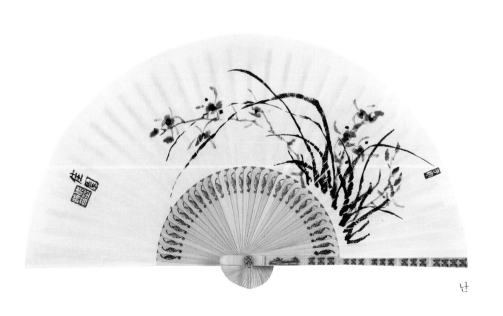

난

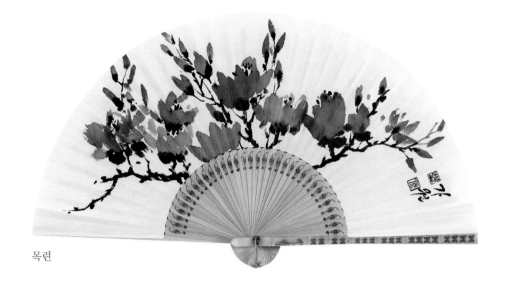

목련

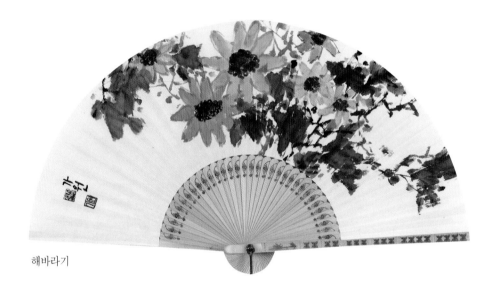

해바라기

가원 정 지 영 / 佳園 鄭芝英

- 대한민국 미술대전 입선 2회
- 경기미술대전 초대작가
- 고양미술대전 초대작가

서울특별시 마포구 마포대로 115-8,
101동 1803호(공덕동, 공덕삼성Ⓐ)
010-2792-2035 / 02-714-2035

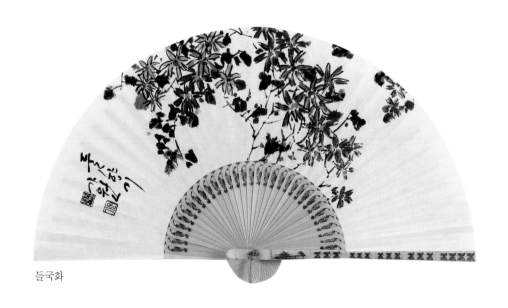

들국화

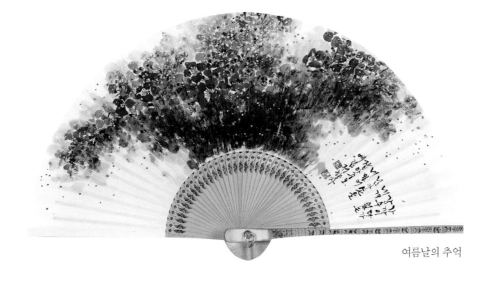

자연

묘천 정 종 숙 / 妙泉 鄭鍾淑

- 한국미술협회 문인화분과 이사
- 한겨레교육문화센터 출강
- 신사임당,이율곡서예대전 운영, 심사
- 신사임당의날 예능대회 운영, 심사
- 추사김정희선생추모휘호대회 심사
- 아리반서예대전 심사

서울 은평구 통일로 942-19
010-9001-3840 / 02-384-3840

여름날의 추억

예 림 정 향 자 / 藝林 鄭香子

- 대한민국 미술대전 초대작가 및 심사위원 역임
- 전북 미술대전 초대작가 및 심사, 운영위원 역임
- 전국 온고을 초대작가 및 심사, 운영위원 역임
- 현 전북대 평생교육원 문인화 출강
- 전주 진안 장수 문인화 및 서예 캘리그라피 출강
- 예림화실
- 한국 미협회원 전국전업작가
- 전북 미협 문인화분과 이사

전라북도 전주시 완산구 서신로 90,
105동 1503호(서신동, 현대Ⓐ)
010-3674-7260

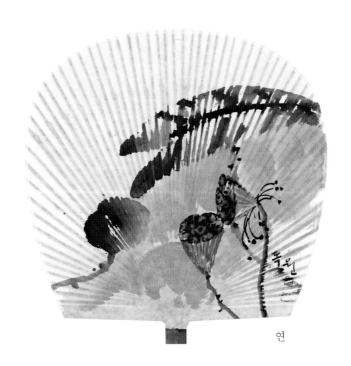

연

녹 원 황 선 혜 / 綠園 黃先惠

- 대한민국 문인화대전 초대작가
- 경기문인화대전 초대작가
- 대한민국 서예문인화대전 초대작가, 심사위원 역임
- 관악미술대전 운영위원 역임
- 대한민국 현대여성미술대전 운영위원 역임
- 국내외 단체전 다수 (우즈벡, 비엔나, 교토, 경인미술관)
- 초정 이연희 회원, 미협 회원, 문인화협회 경기 지회 이사

경기도 하남시 덕풍서로 65,
하남풍산아이파크 501동 1103호
010-3217-7307

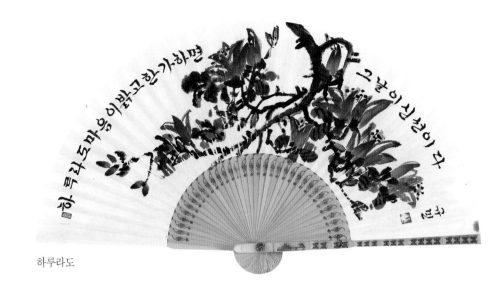

규민 정 진 옥 / 奎旻 鄭鎭玉

- 서예문인화 초대작가
- 대한민국 명인미술대전 초대작가
- 세계평화대전 초대작가
- 월정사 휘호전, 광화문 휘호전, 가평문화원
 휘호전, 현대여성문인화 등 출품 다수

서울특별시 성북구 보국문로 116,
319동 101호(정릉동, 정릉힐스테이트)
010-2470-4277

하루라도

송운 조 동 기 / 松雲 趙東基

- 한국미술협회 산하단체 도우제 회장(현)
- 대한민국 명인미술대전 초대작가
- 대한민국 서예문인화대전 초대작가
- 한국전통문화예술진흥협회 초대작가
- 대한민국 해동서예학회 초대작가
- 대한민국 아카데미 미술협회 초대작가
- 한국미술협회 회원

서울특별시 종로구 숭인동길 21,
105동 1302호(숭인동, 종로청계힐스테이트)
010-2044-0460

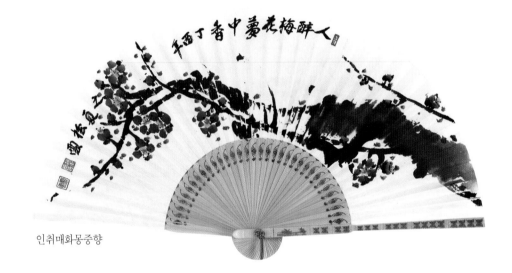

인취매화몽중향

남현 조 미 자 / 南玄 趙美子

- 대한민국미술대전 초대작가, 심사위원
- 개인전 남현 조미자 서화전 (백악미술관)
- 주부클럽 묵향회 초대작가 (전 84클럽)
- 동심연서회 회원
- 현재 남현서예실 운영
- 대한민국 서예문인화대전 문인화 심사

서울특별시 영등포구 63로 45,
여의도시범Ⓐ 4동 25호
010-2733-6656

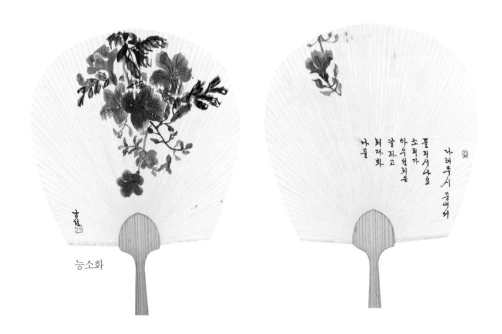

능소화

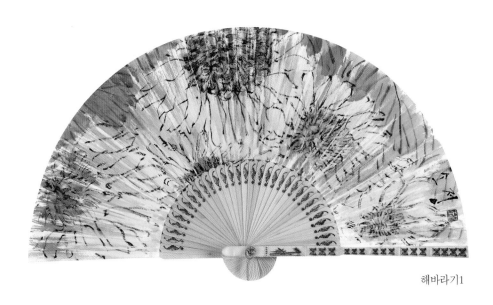

해바라기1

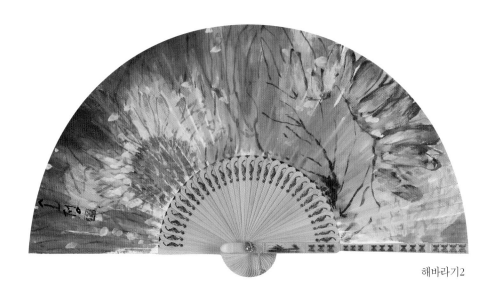

해바라기2

소 정 조 경 심 / 小庭 趙敬心

• 개인전 10회
• 국내외 그룹전 300여회
• 대한민국 미술대전 운영위원, 심사위원 역임
• 한국미술협회 초대작가
• 한국미술협회 이사

서울특별시 종로구 돈화문로11가길 59,
702호(익선동, 현대뜨레비앙)
010-3249-9798

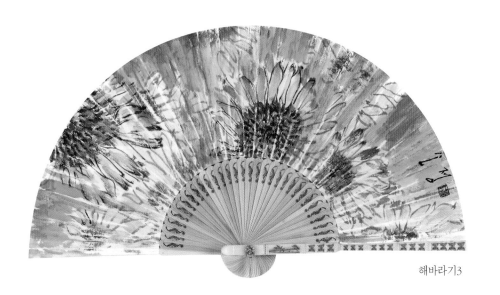

해바라기3

해련 조 애 달 / 海蓮 趙愛達

• 한국의 부채전

경기도 성남시 분당구 정자일로 248,
602동 1502호(정자동, 파크뷰)
010-6298-5008

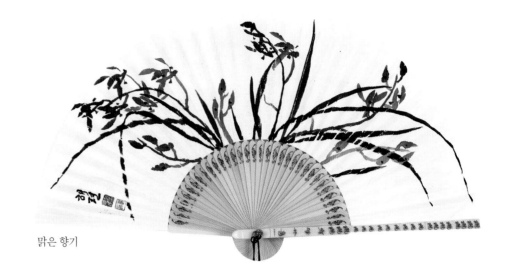

맑은 향기

유이 주 은 숙 / 有怡 朱恩淑

• 대한민국 서예문인화대전 특선 및 입선
• 현대여성대전 특선
• 대한민국 문인화대전 입선
• 대한민국 명인미술대전 입선

경기도 용인시 기흥구 보정로 30,
134동 101호(보정동, 행원마을동아솔레시티Ⓐ)
010-9158-8159

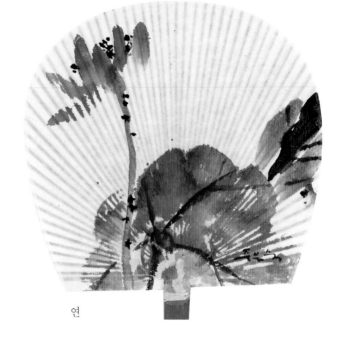

연

일효 진 병 무 / 一曉 陳丙武

• 대한민국 문인화대전 입선
• 명인미술대전 입선
• 서예문인화대전 입,특선
• 경기도문인화대전 입선
• 한국의 부채전 탄연상
• 해외 전시회 출품 2회 (비엔나,베트남)

경기도 용인시 기흥구 기흥로116번길 77,
산양마을 602동 1003호
010-4556-6339 / 031-286-2391

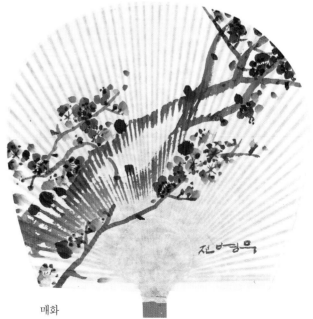

매화

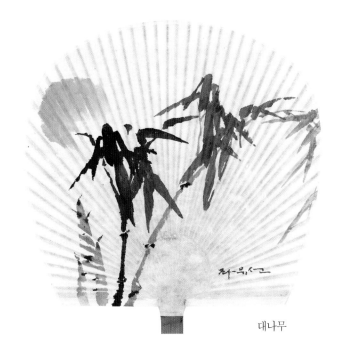

대나무

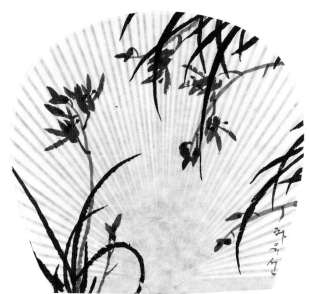

난

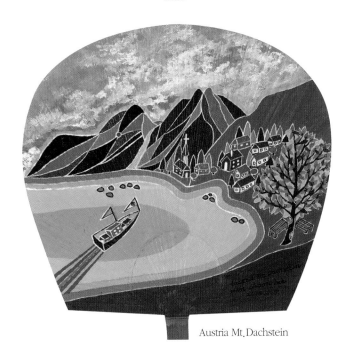

Austria Mt.Dachstein

단 계 좌 유 선 / 丹溪 左裕善

- 경희대학교 시각정보디자인과 졸업
- 경기문인화대전 입선
- 대한민국 현대여성미술대전 문인화 부문 입선
- 2016 베트남 다낭박물관 초대전
- (현) 용인시 청소년수련관 영어회화 강사
- 초정 이연희 회원

경기도 성남시 분당구 무지개로 144,
청구Ⓐ 508동 301호
010-3363-1815

한 춘 희 / 韓春熙

- 이화여자대학교 교육대학원 석사졸업,
 홍조근정훈장 수상
- 한춘희 · 이현승 모녀 사랑의 하모니전
 (개인전2008. 서울미술관)
- 한국미술작가명감 출품작가 초청전
 (2017 한국미술관)
- The 2017. 올해의 작가 100인 초대전
 (갤러리 예술공간)
- 서울중등교원미술작품전(1985-2013)
- 제20,21,22,23주년 상록미전(미술세계갤러리)
- 현대미술 11인전. 12인전. 20인전. 초대전
 (2011.2012.2013.예일화랑)

경기도 광주시 오포읍 오포로909번길
32-7, 106동 1401호(금호베스트빌)
010-6283-2283 / 031-769-0122

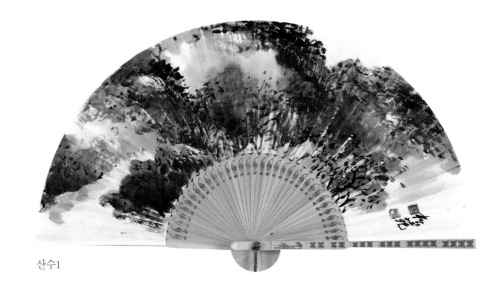

산수1

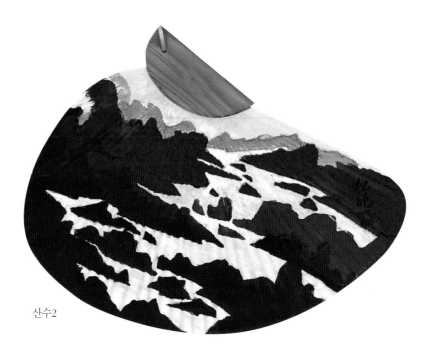

산수2

송원 주 금 자 / 松苑 朱今子

서울특별시 영등포구 신길동 95-265

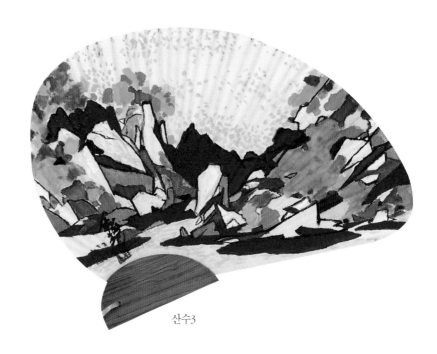

산수3

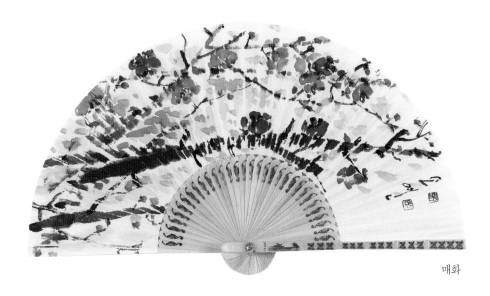

매화

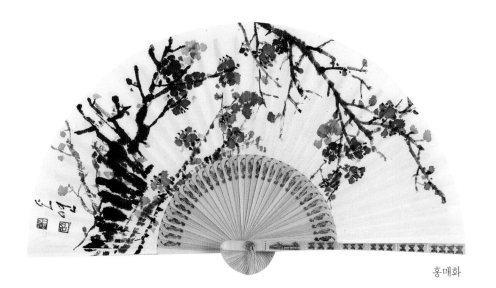

홍매화

소연 주 영 애 / 朱英愛

- 대한민국 서예문인화대전 삼체상
- 대한민국 명인미술대전 삼체상
- 광화문광장 서예경진대회 특선
- 문인화 정신전 다수 출품

서울특별시 노원구 노원로 564,
1003동 703호(상계동, 주공Ⓐ)
010-4820-9962

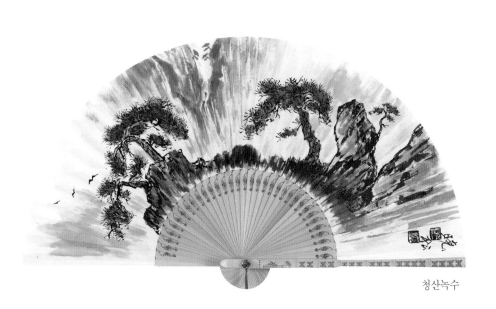

청산녹수

효송 홍 일 균 / 曉松 洪一均

- 대한민국 미술대전 문인화부문 초대작가
- 대한민국 미술대전 휘호대회 운영 및 심사 역임
- 서울미술대전 문인화부문 심사 역임
- 경기미술대전 문인화부문 초대작가
- 서울미술대전 문인화부문 초대작가
- 한국미술협회 자문위원
- 개인전 5회, 국내 외 단체전 100여회 출품

서울특별시 서초구 서초대로34길 34,
103동 506호(방배동, 방배e편한세상)
010-9065-9514 / 02-6101-7856

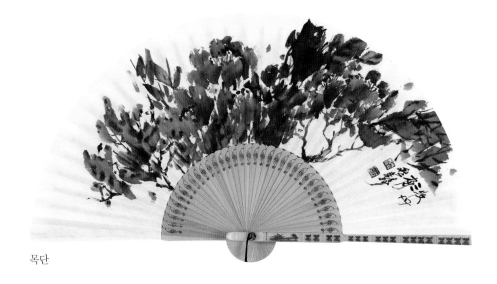

목단

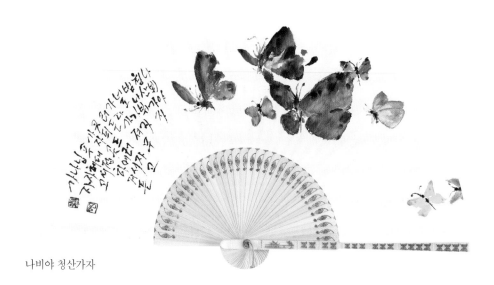

나비야 청산가자

연정 주 미 영 / 然靜 朱美英

- 한국미술협회 초대작가
- 경기미협 초대작가
- 한국문인화협회 초대작가
- 고양미협 문인화 분과장

경기도 고양시 일산서구 홀트로 57
탄현마을 건영Ⓐ 402동 1404호
010-9052-1871 / 031-924-7567

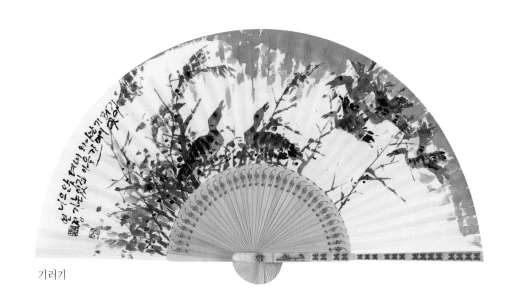

기러기

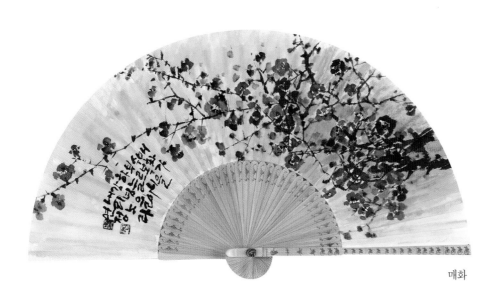

매화

목련

파초

연정 주 미 영 / 然靜 朱美英

- 한국미술협회 초대작가
- 경기미협 초대작가
- 한국문인화협회 초대작가
- 고양미협 문인화 분과장

경기도 고양시 일산서구 홀트로 57
탄현마을 건영Ⓐ 402동 1404호
010-9052-1871 / 031-924-7567

소나무와 학

이정 주 예 로 / 異情 朱禮魯

- 한국미술협회 회원
- 한성대학교 문인화과정 수료
- 대한민국 신미술대전 초대작가
- 해동서예학회 초대작가
- 대한민국 명인미술대전 운영, 심사위원
- 세계평화미술대전 심사, 초대작가
- 서울 성북, 정릉, 홍성, 홍동 주민센타 문인화 강사

충청남도 홍성군 장곡면 지정리 544
한울마을 13동 1호
010-4752-8433

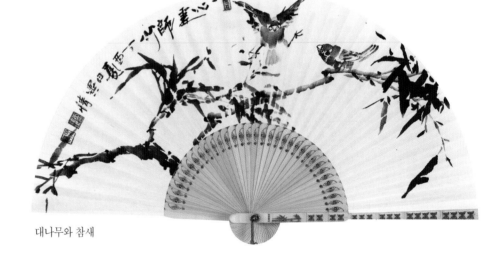

대나무와 참새

금하 최 소 희 / 錦霞 崔韶姬

- 대한민국 미술대전 초대작가
- 대구시 서예대전 운영위원, 이사, 초대작가, 심사
- 매일서예대전 초대작가, 동우회 회장, 운영위원장
- 대구미협 초대작가상 수상
- 개인전 4회
- 대구청향연묵회 회장

대구광역시 북구 관음로 50,
한신Ⓐ 101동 1306호
010-9718-3131 / 053-321-9219

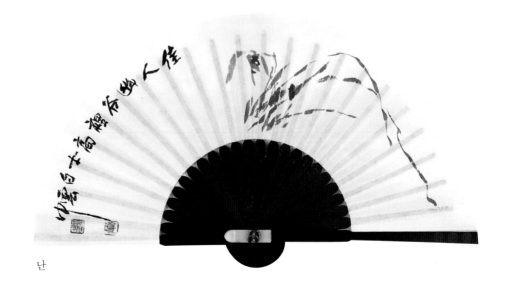

난

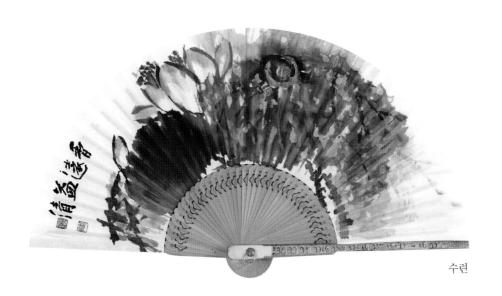

수련

금하 최 소 희 / 錦霞 崔韶姬

• 대한민국 미술대전 초대작가
• 대구시 서예대전 운영위원, 이사, 초대작가, 심사
• 매일서예대전 초대작가, 동우회 회장, 운영위원장
• 대구미협 초대작가상 수상
• 개인전 4회
• 대구청향연묵회 회장

대구광역시 북구 관음로 50,
한신Ⓐ 101동 1306호
010-9718-3131 / 053-321-9219

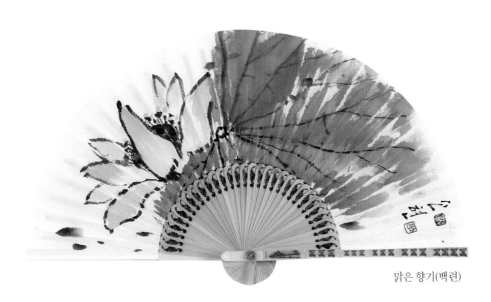

맑은 향기(백련)

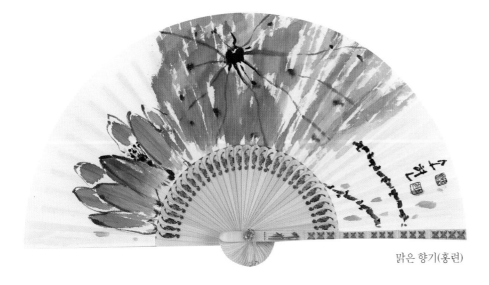

맑은 향기(홍련)

소현 채 영 녀 / 蔡英女

• 서예문인화대전 초대작가
• 대한민국 명인미술대전 초대작가
• 대한민국 명인미술대전 종합대상
• 문인화 정신과 신바람전
• 과오화문광장 휘호대회 특선 다수

경기도 남양주시 별내3로 285,
1607동 901호(별내동, 남양주 별내 아이파크)
010-6205-9108

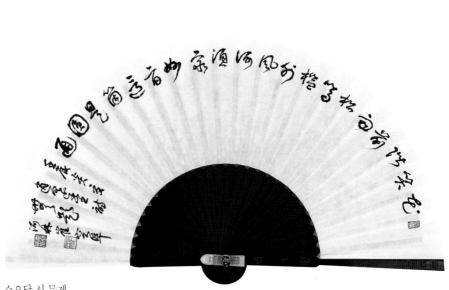

소요당 시 무제

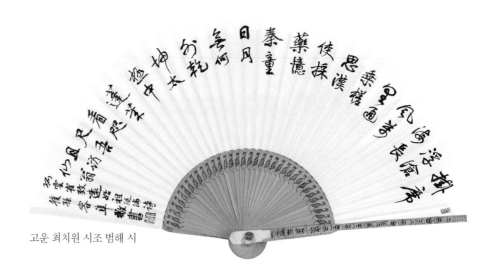

고운 최치원 시조 범해 시

하림 최 용 준 / 河林 崔容準

- 한국서예협회 초대작가
- 한국서예협회 이사, 서울지회 상임 부지회장 역임
- 現 한국서예협회 서울지회 이사
- 대한민국서예대전(국전) 운영위원, 심사위원 역임
- 서울서예대전 운영위원 및 심사위원장 역임
- 충청북도서예대전, 만해한용운선생 추모
 서예대전 심사위원장 역임
- 국제서법예술연합 한국본부 자문위원
- 한국전각협회 이사

서울특별시 도봉구 도봉로110다길 51,
106동 503호(창동, 태영창동데시앙)
010-8900-1246 / 02-998-1246

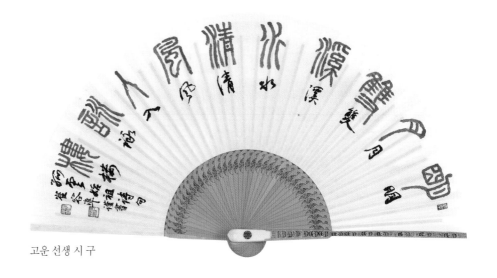

고운 선생 시 구

청산불묵천년화

수복무량

하림 최 용 준 / 河林 崔容準

• 한국서예협회 초대작가
• 한국서예협회 이사, 서울지회 상임 부지회장 역임
• 現 한국서예협회 서울지회 이사
• 대한민국서예대전(국전) 운영위원, 심사위원 역임
• 서울서예대전 운영위원 및 심사위원장 역임
• 충청북도서예대전, 만해한용운선생 추모
서예대전 심사위원장 역임
• 국제서법예술연합 한국본부 자문위원
• 한국전각협회 이사

서울특별시 도봉구 도봉로110다길 51,
106동 503호(창동, 태영창동데시앙)
010-8900-1246 / 02-998-1246

회남자 구

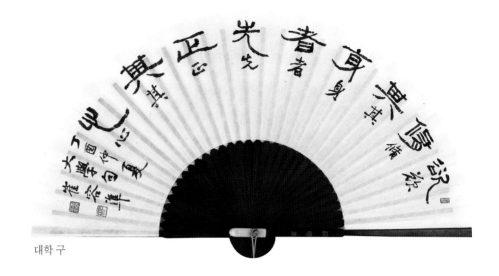

대학 구

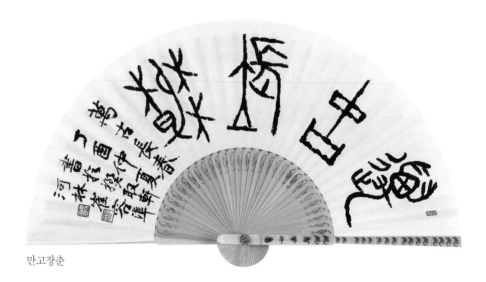

만고장춘

하림 최 용 준 / 河林 崔容準

- 한국서예협회 초대작가
- 한국서예협회 이사, 서울지회 상임 부지회장 역임
- 現 한국서예협회 서울지회 이사
- 대한민국서예대전(국전) 운영위원, 심사위원 역임
- 서울서예대전 운영위원 및 심사위원장 역임
- 충청북도서예대전, 만해한용운선생 추모
 서예대전 심사위원장 역임
- 국제서법예술연합 한국본부 자문위원
- 한국전각협회 이사

서울특별시 도봉구 도봉로110다길 51,
106동 503호(창동, 태영창동데시앙)
010-8900-1246 / 02-998-1246

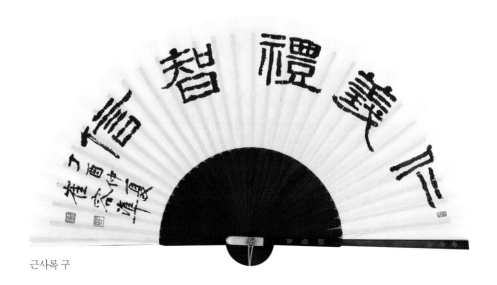

근사록 구

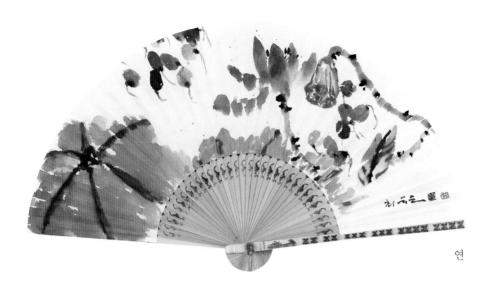

연

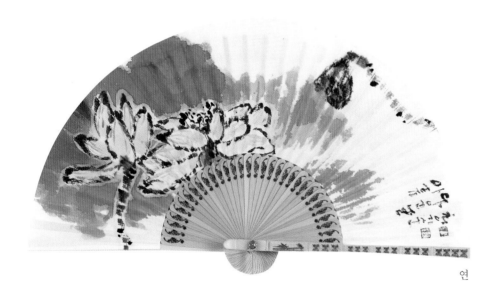

연

초 정 최 유 순 / 蕉庭　崔有珣

• 상명여자 사범대학 미술교육과 졸업
• 대한민국 미술대전 초대작가, 심사위원 역임
• 경기도미술대전 심사, 운영위원 역임
• 한국문인화협회 이사, 심사,운영위원 역임
• 개인전, 초대전 10회 (갤러리 라메르, KBS
갤러리, 경인미술관,다솜갤러리 외)
• 초정 문인화 연구실 운영(이연회)

경기도 용인시 수지구 신봉2로 77
〈초정문인화연구실〉
010-6208-5091 / 031-263-8376

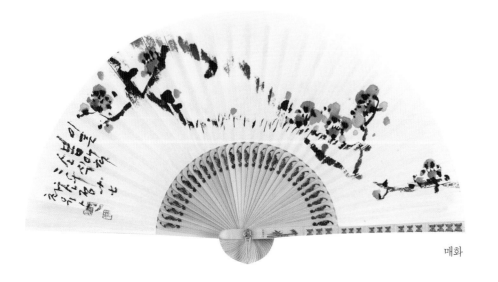

매화

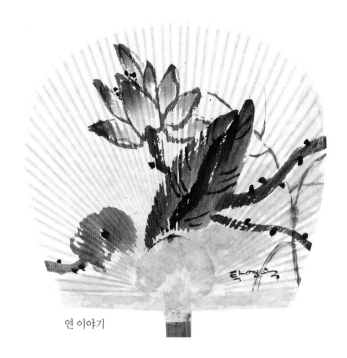

연 이야기

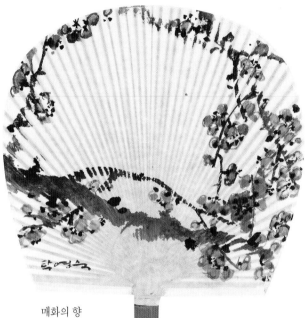

매화의 향

호담 탁 영 숙 / 豪潭 卓英淑

- 경기미술문인화대전 특선, 입선
- 대한민국 서예미술대전 금상, 특선2회, 동상
- 대한민국 문인화대전 입선2회
- 대한민국 명인미술대전 명인상, 삼체상, 특선, 입선
- 대한민국 현대여성미술대전 대회장상, 특선2회, 입선2회
- 관악미술대전 특선, 입선
- 2015 비엔나전, 2016 다낭전시회
- 2017 경기여성기예전 문인화부문 장려상

경기도 오산시 수청로 165,
909동 1403호(금암동, 죽미마을휴먼시아휴튼Ⓐ)
010-5549-8710

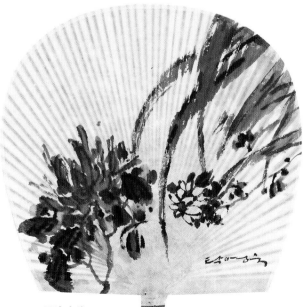

국화의 향

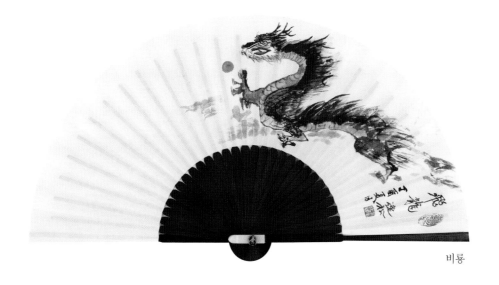

비룡

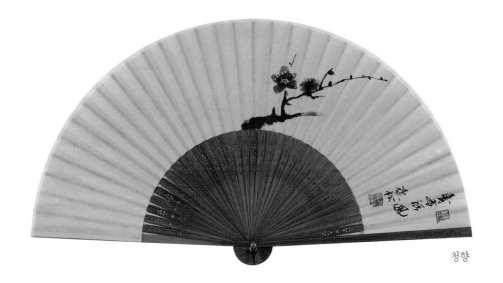

청향

일 송 홍 용 성 / 逸松 洪龍性

• 성균관대학교 서예전문과정 수료
• 제5기 고려대학 서예최고위과정 수료
• 양지향교 서예강사
• KBS 역사스페셜 제54회 출현
• 서예문인화 작가
• 서화아카데미 작가
• 일송기획 연구실 운영

경기도 용인시 처인구 양지면
양지로105번길 15-4
010-5325-3550 / 031-338-3555

화향

지 운 홍 현 숙 / 知云 洪賢淑

• 세한대학교 회화과 졸업
• 국회의장상 수상 (문인화부문)
• 문화체육관광부장관상 수상 (문인화부문)
• 경기도 문인화대전 초대작가
• 월간서예문인화대전 심사 역임
• 추사서예대전, 해동서예대전 등 심사위원 역임
• 한국미협, 갈물회 회원

서울특별시 강서구 까치산로16길 19,
대림라온제나 202호
010-2279-7499

지운 홍 현 숙 / 知云 洪賢淑

- 세한대학교 회화과 졸업
- 국회의장상 수상 (문인화부문)
- 문화체육관광부장관상 수상 (문인화부문)
- 경기도 문인화대전 초대작가
- 월간서예문인화대전 심사 역임
- 추사서예대전, 해동서예대전 등 심사위원 역임
- 한국미협, 갈물회 회원

서울특별시 강서구 까치산로16길 19,
대림라온제나 202호
010-2279-7499

동행

빛

소연 황 숙 희 / 小稼 黃淑熙

- 대한민국 미술협회 회원
- 묵향회 89클럽
- 묵향회 초대작가회 회원
- 대한민국 미술협회 서예부문 초대작가
- 미술협회 회원전 다수 출품
- 한국미술관 초대개인전 (2017년)
- 한국전통서예대전 심사

서울특별시 중랑구 신내로 51,
성원Ⓐ 102동 207호
010-8736-9504

얼음새 꽃

한국유명작가
200인 부채전

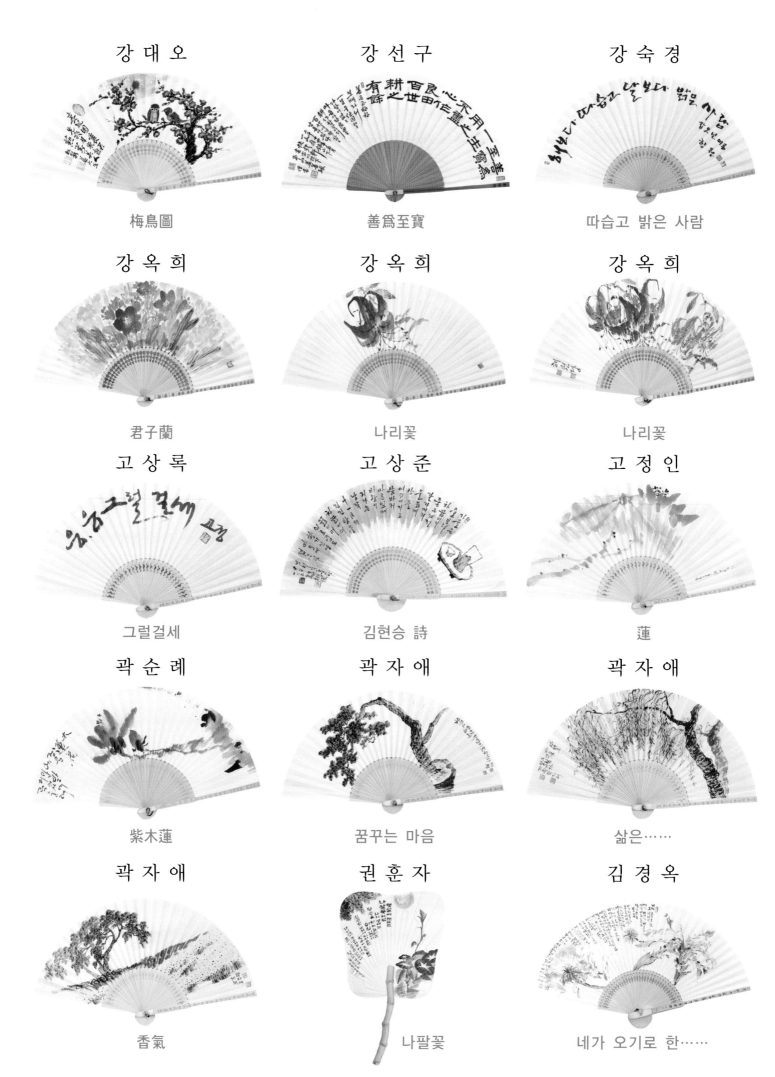

강 대 오	강 선 구	강 숙 경
梅鳥圖	善爲至寶	따습고 밝은 사람
강 옥 희	강 옥 희	강 옥 희
君子蘭	나리꽃	나리꽃
고 상 록	고 상 준	고 정 인
그럴걸세	김현승 詩	蓮
곽 순 례	곽 자 애	곽 자 애
紫木蓮	꿈꾸는 마음	삶은……
곽 자 애	권 훈 자	김 경 옥
香氣	나팔꽃	네가 오기로 한……

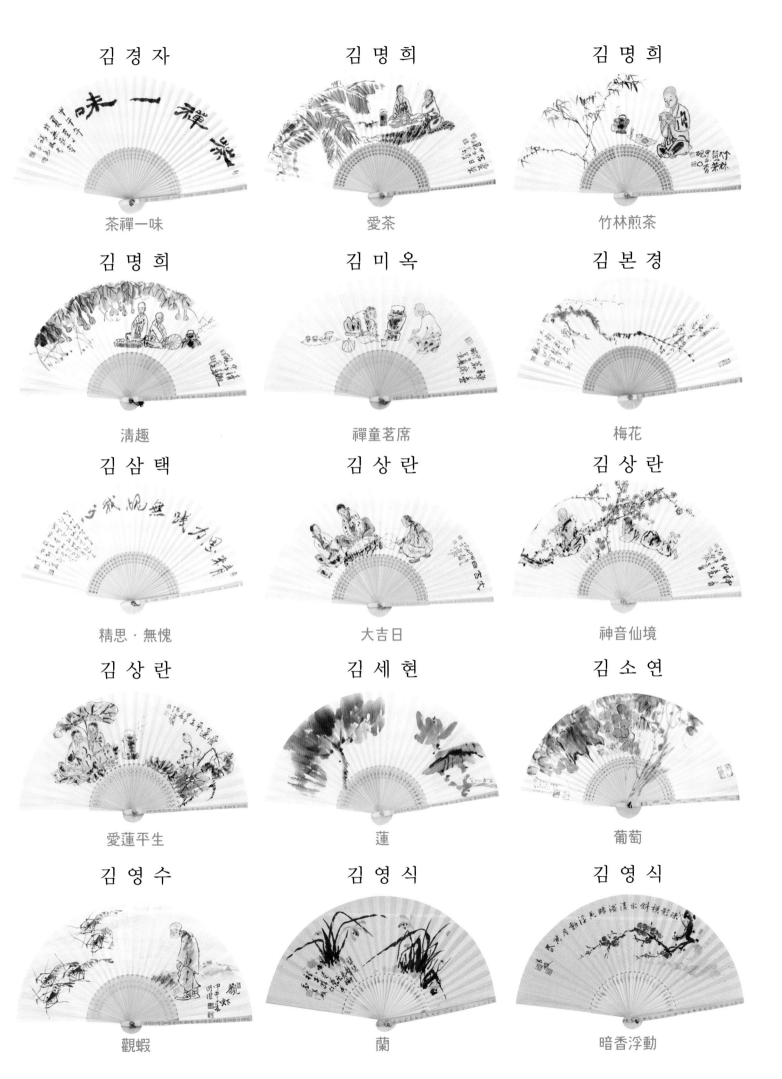

김 경 자	김 명 희	김 명 희
茶禪一味	愛茶	竹林煎茶

김 명 희	김 미 옥	김 본 경
淸趣	禪童茗席	梅花

김 삼 택	김 상 란	김 상 란
精思 · 無愧	大吉日	神音仙境

김 상 란	김 세 현	김 소 연
愛蓮平生	蓮	葡萄

김 영 수	김 영 식	김 영 식
觀蝦	蘭	暗香浮動

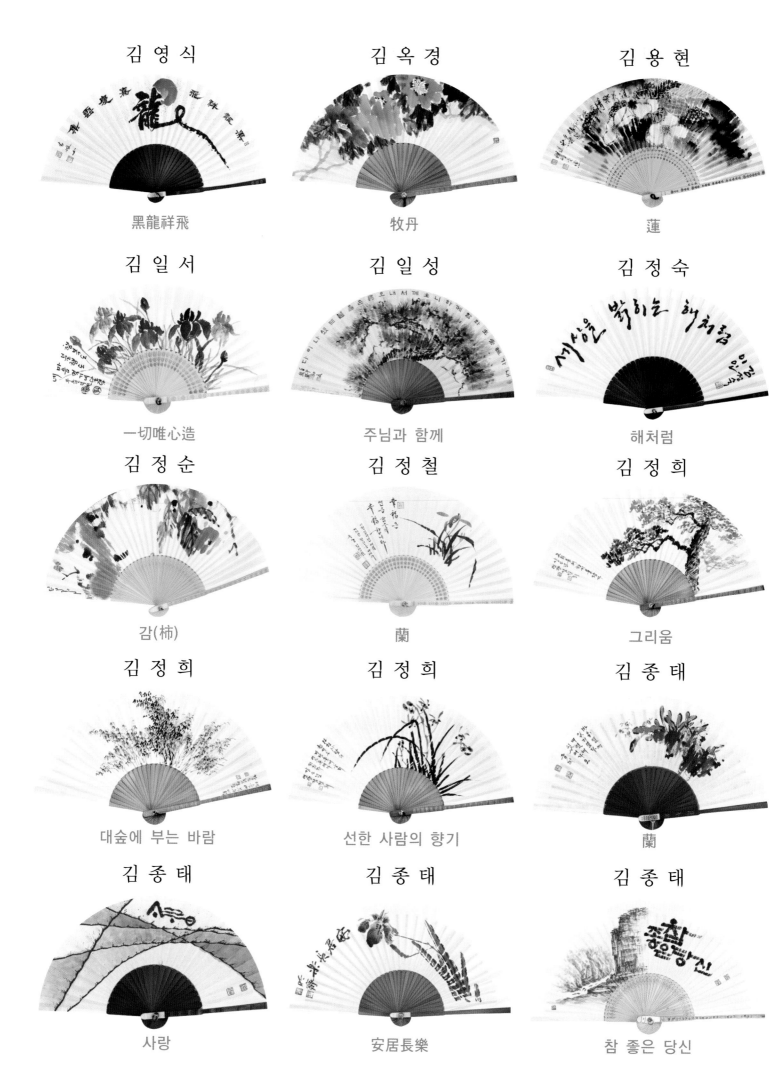

김 영 식

黑龍祥飛

김 옥 경

牧丹

김 용 현

蓮

김 일 서

一切唯心造

김 일 성

주님과 함께

김 정 숙

해처럼

김 정 순

감(柿)

김 정 철

蘭

김 정 희

그리움

김 정 희

대숲에 부는 바람

김 정 희

선한 사람의 향기

김 종 태

蘭

김 종 태

사랑

김 종 태

安居長樂

김 종 태

참 좋은 당신

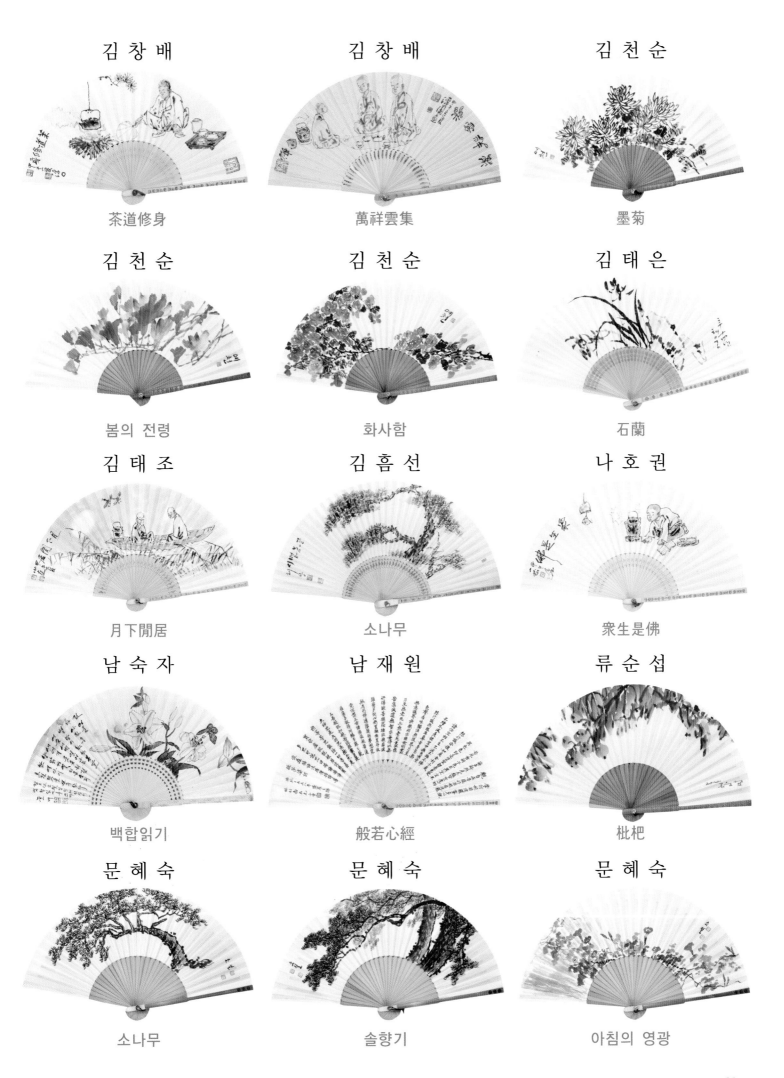

김 창 배	김 창 배	김 천 순
茶道修身	萬祥雲集	墨菊

김 천 순	김 천 순	김 태 은
봄의 전령	화사함	石蘭

김 태 조	김 흠 선	나 호 권
月下閒居	소나무	衆生是佛

남 숙 자	남 재 원	류 순 섭
백합읽기	般若心經	枇杷

문 혜 숙	문 혜 숙	문 혜 숙
소나무	솔향기	아침의 영광

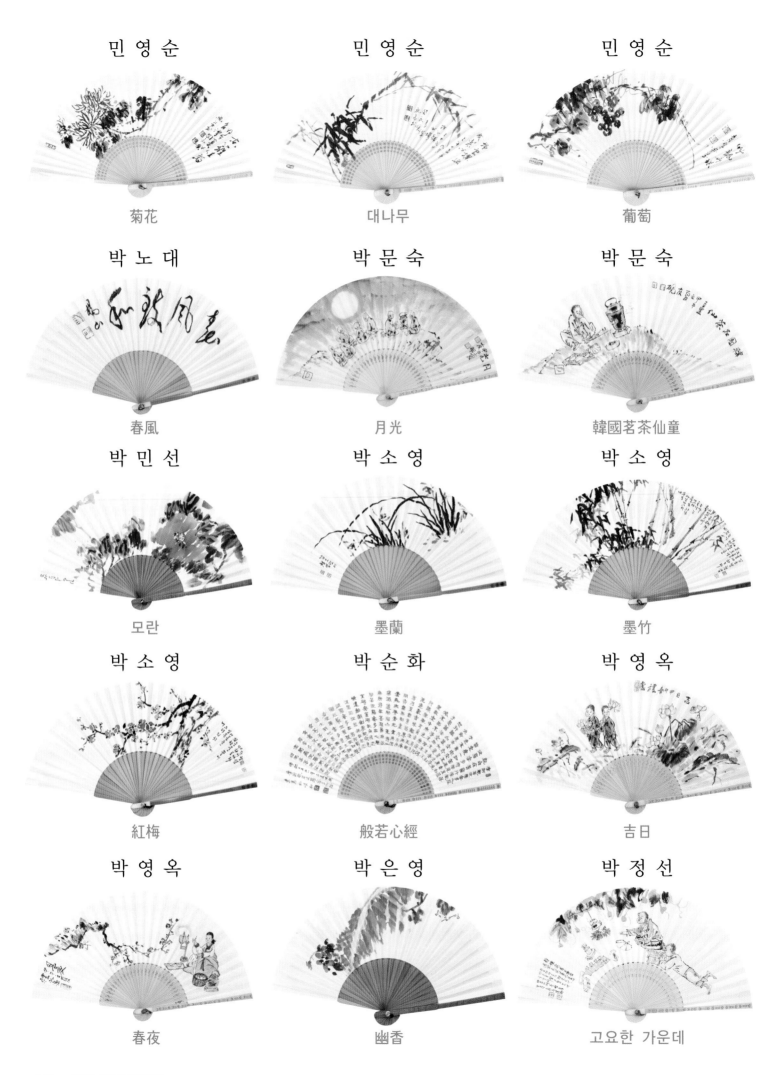

민 영 순
菊花

민 영 순
대나무

민 영 순
葡萄

박 노 대
春風

박 문 숙
月光

박 문 숙
韓國茗茶仙童

박 민 선
모란

박 소 영
墨蘭

박 소 영
墨竹

박 소 영
紅梅

박 순 화
般若心經

박 영 옥
吉日

박 영 옥
春夜

박 은 영
幽香

박 정 선
고요한 가운데

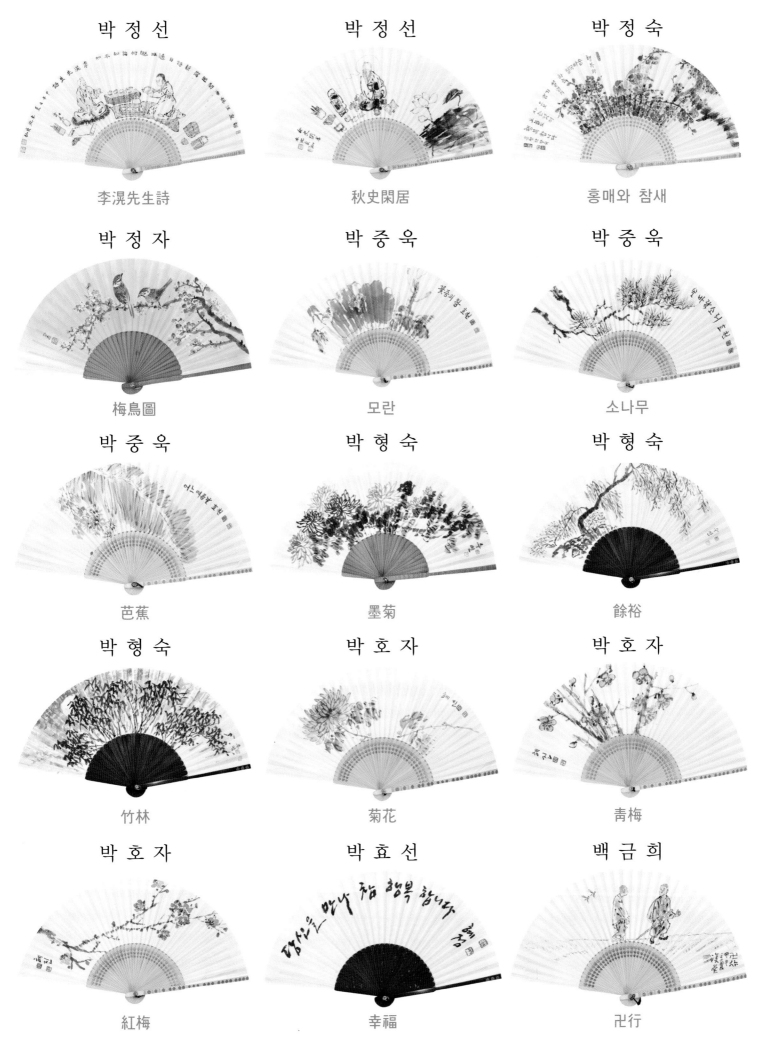

박 정 선	박 정 선	박 정 숙
李滉先生詩	秋史閑居	홍매와 참새

박 정 자	박 중 욱	박 중 욱
梅鳥圖	모란	소나무

박 중 욱	박 형 숙	박 형 숙
芭蕉	墨菊	餘裕

박 형 숙	박 호 자	박 호 자
竹林	菊花	靑梅

박 호 자	박 효 선	백 금 희
紅梅	幸福	卍行

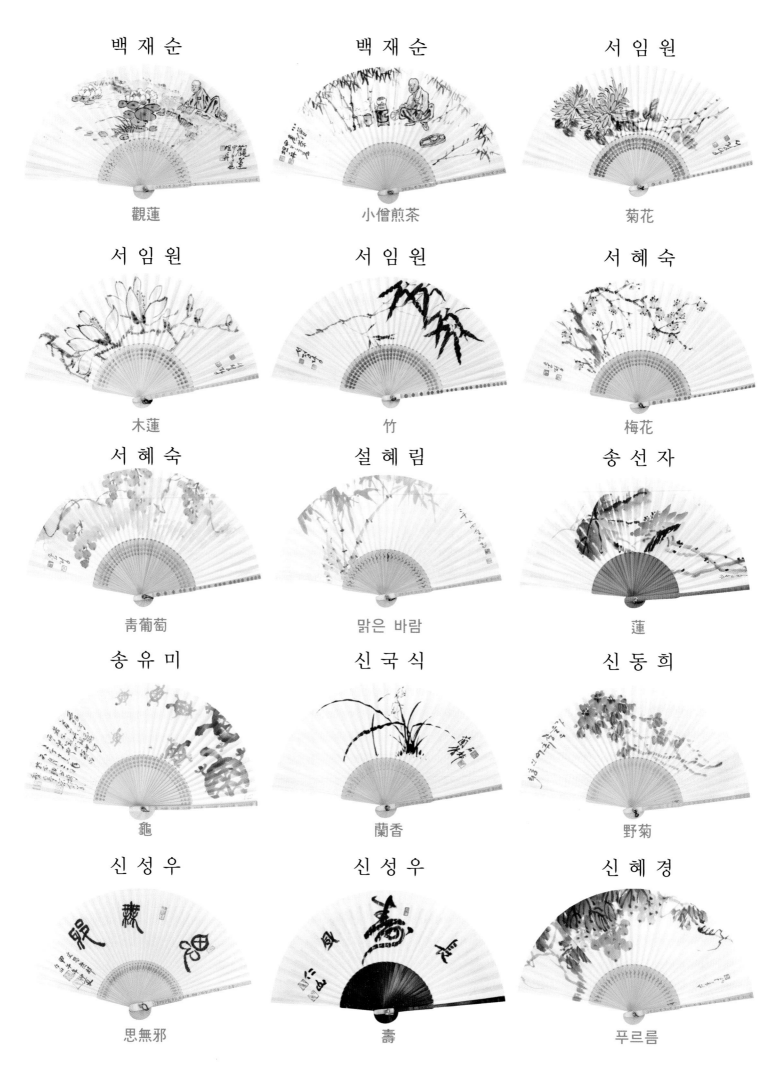

백 재 순
觀蓮

백 재 순
小僧煎茶

서 임 원
菊花

서 임 원
木蓮

서 임 원
竹

서 혜 숙
梅花

서 혜 숙
靑葡萄

설 혜 림
맑은 바람

송 선 자
蓮

송 유 미
龜

신 국 식
蘭香

신 동 희
野菊

신 성 우
思無邪

신 성 우
壽

신 혜 경
푸르름

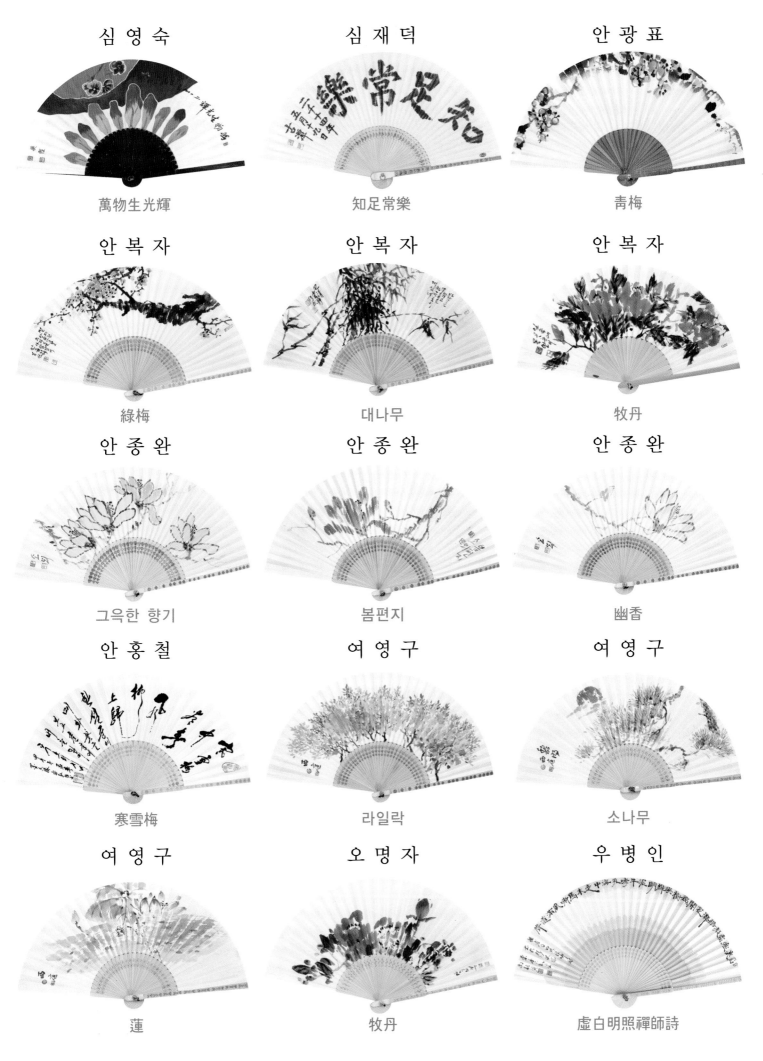

심 영 숙	심 재 덕	안 광 표
萬物生光輝	知足常樂	靑梅

안 복 자	안 복 자	안 복 자
綠梅	대나무	牧丹

안 종 완	안 종 완	안 종 완
그윽한 향기	봄편지	幽香

안 홍 철	여 영 구	여 영 구
寒雪梅	라일락	소나무

여 영 구	오 명 자	우 병 인
蓮	牧丹	虛白明照禪師詩

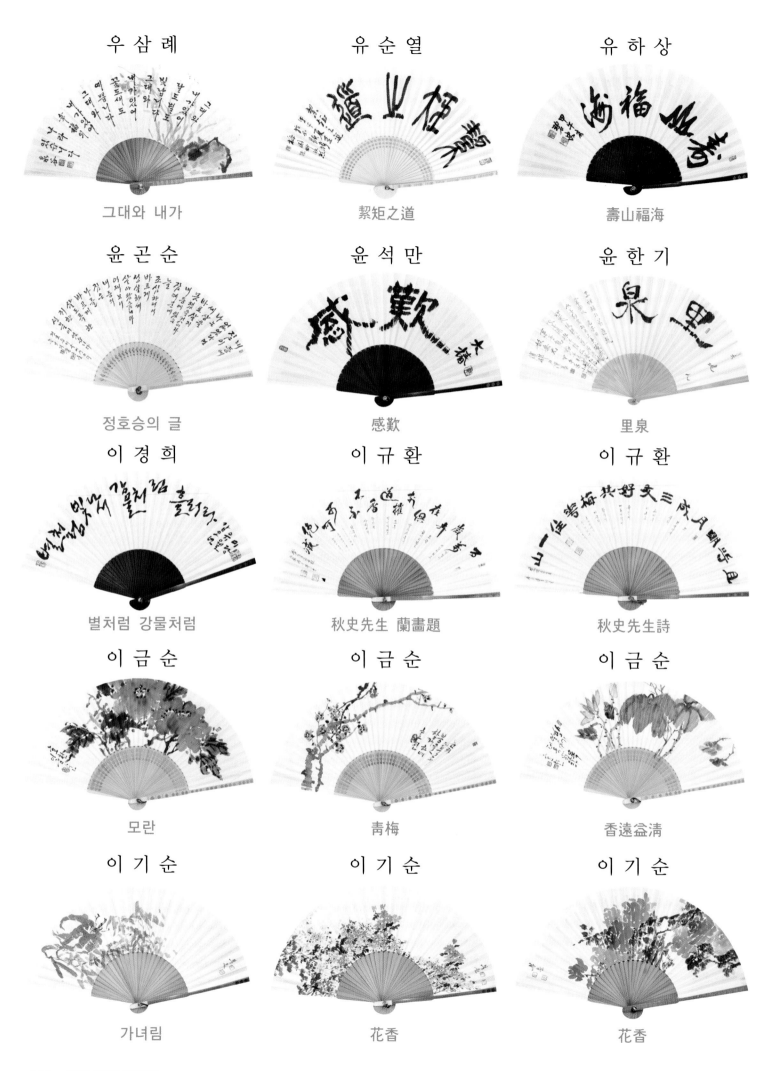

우 삼 례	유 순 열	유 하 상
그대와 내가	絜矩之道	壽山福海

윤 곤 순	윤 석 만	윤 한 기
정호승의 글	感歎	里泉

이 경 희	이 규 환	이 규 환
별처럼 강물처럼	秋史先生 蘭畵題	秋史先生詩

이 금 순	이 금 순	이 금 순
모란	靑梅	香遠益淸

이 기 순	이 기 순	이 기 순
가녀림	花香	花香

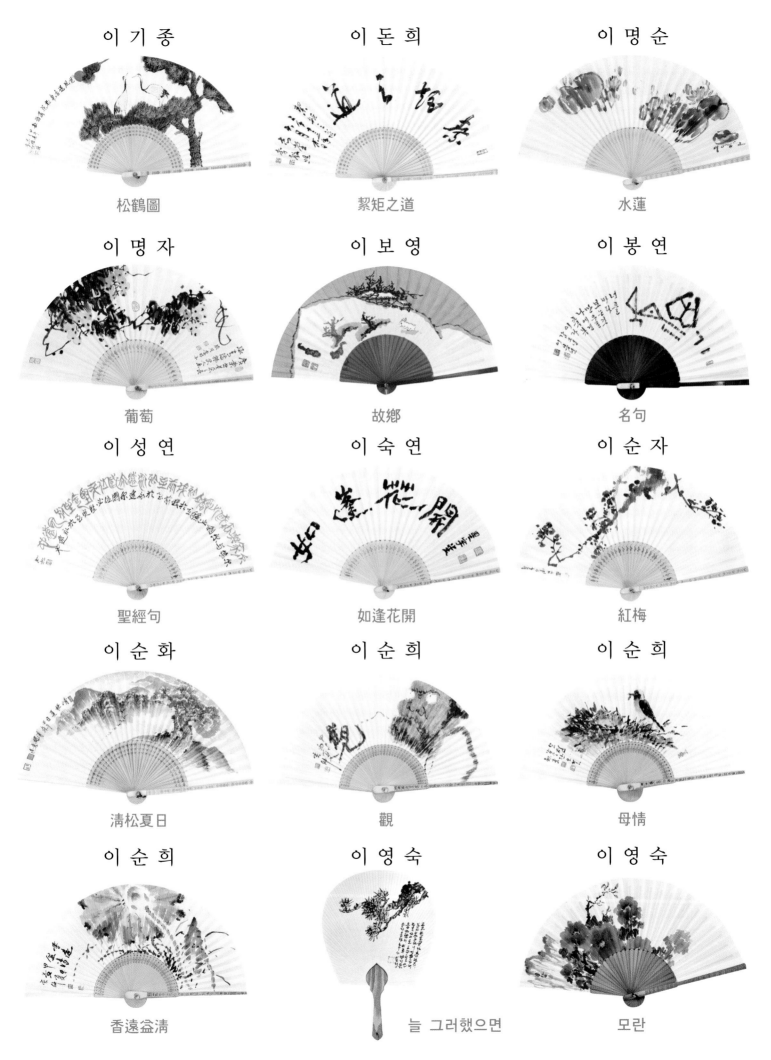

이 기 종	이 돈 희	이 명 순
松鶴圖	絜矩之道	水蓮
이 명 자	이 보 영	이 봉 연
葡萄	故鄕	名句
이 성 연	이 숙 연	이 순 자
聖經句	如逢花開	紅梅
이 순 화	이 순 희	이 순 희
淸松夏日	觀	母情
이 순 희	이 영 숙	이 영 숙
香遠益淸	늘 그러했으면	모란

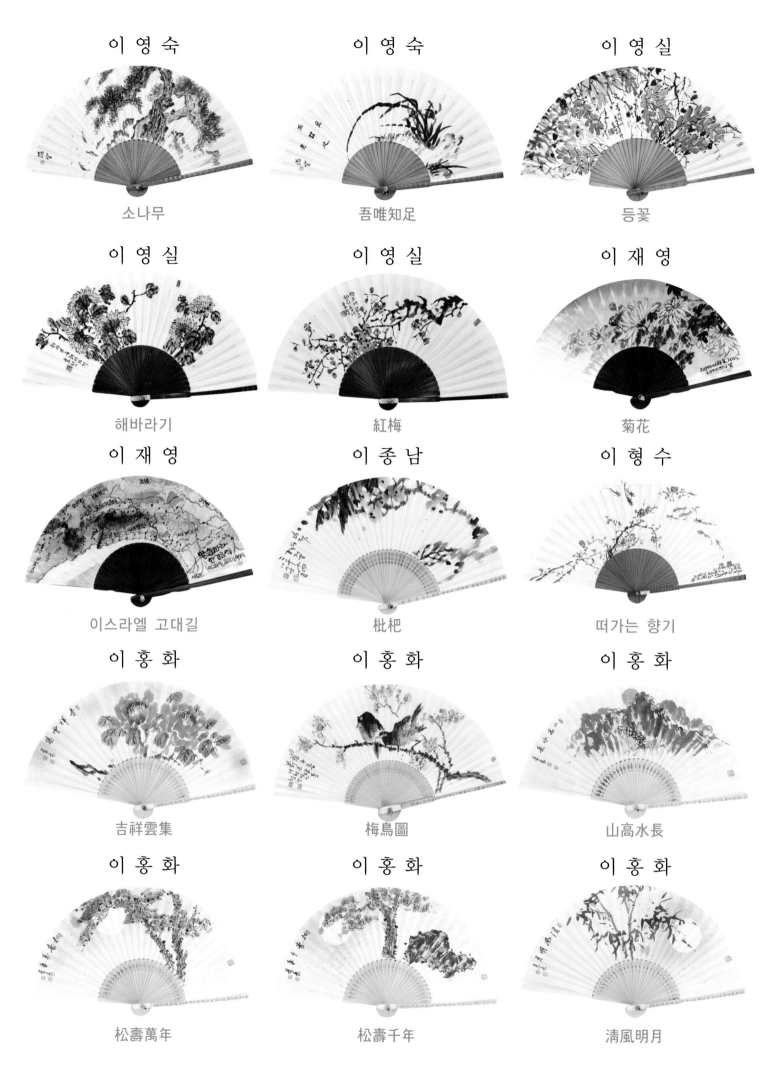

이 영 숙

소나무

이 영 숙

吾唯知足

이 영 실

등꽃

이 영 실

해바라기

이 영 실

紅梅

이 재 영

菊花

이 재 영

이스라엘 고대길

이 종 남

枇杷

이 형 수

떠가는 향기

이 홍 화

吉祥雲集

이 홍 화

梅鳥圖

이 홍 화

山高水長

이 홍 화

松壽萬年

이 홍 화

松壽千年

이 홍 화

淸風明月

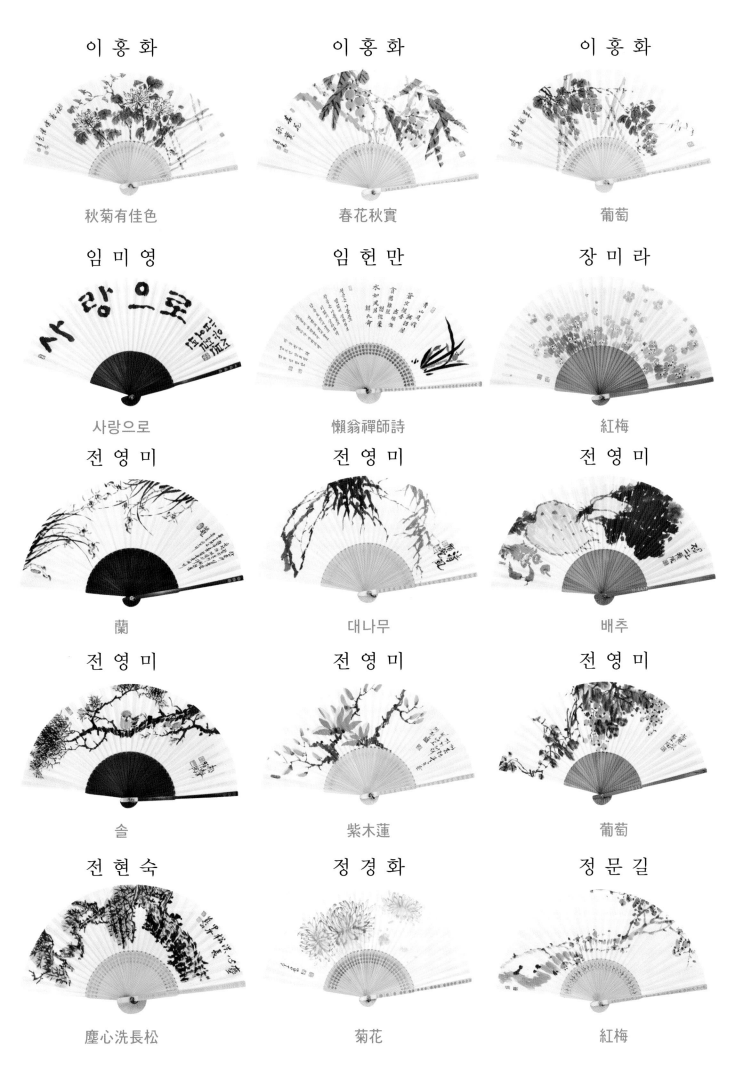

이홍화	이홍화	이홍화
秋菊有佳色	春花秋實	葡萄

임미영	임헌만	장미라
사랑으로	懶翁禪師詩	紅梅

전영미	전영미	전영미
蘭	대나무	배추

전영미	전영미	전영미
솔	紫木蓮	葡萄

전현숙	정경화	정문길
塵心洗長松	菊花	紅梅

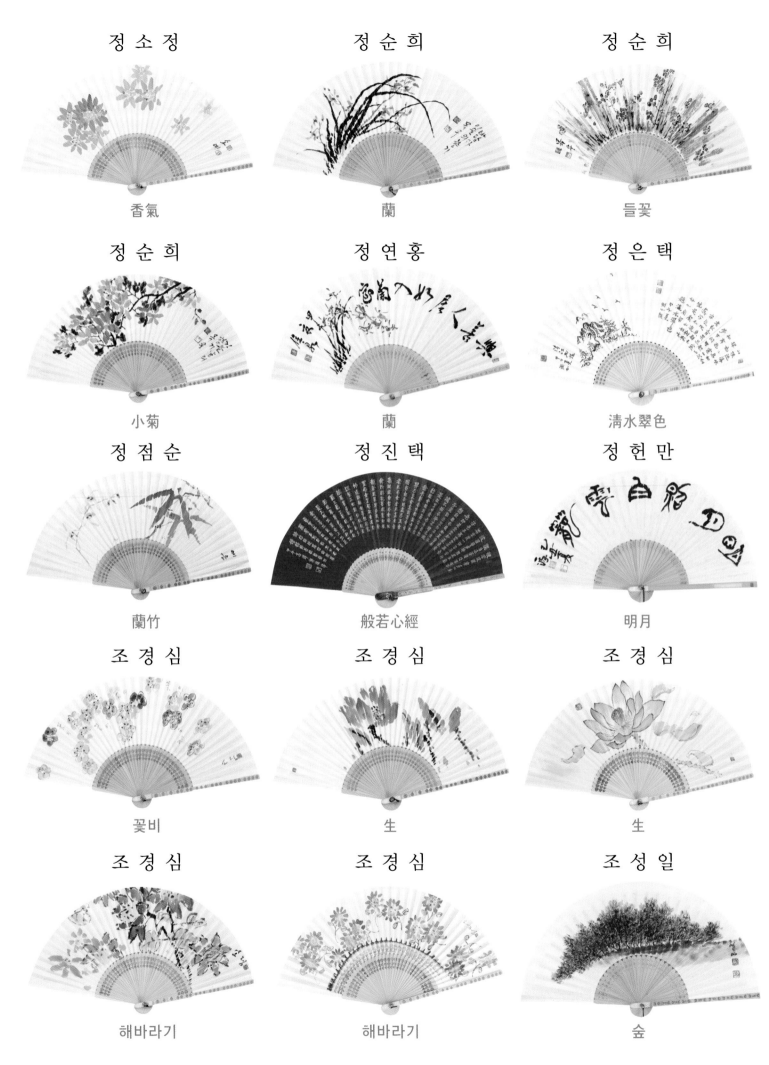

정 소 정

香氣

정 순 희

蘭

정 순 희

들꽃

정 순 희

小菊

정 연 홍

蘭

정 은 택

淸水翠色

정 점 순

蘭竹

정 진 택

般若心經

정 헌 만

明月

조 경 심

꽃비

조 경 심

生

조 경 심

生

조 경 심

해바라기

조 경 심

해바라기

조 성 일

숲

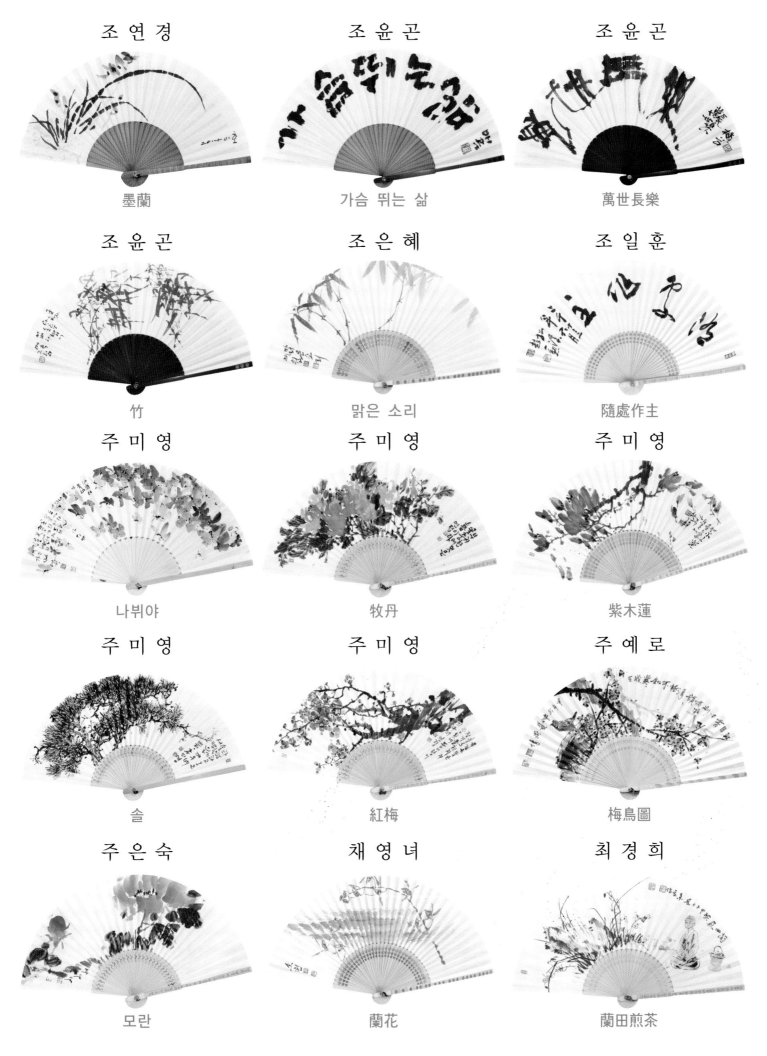

조연경	조윤곤	조윤곤
墨蘭	가슴 뛰는 삶	萬世長樂

조윤곤	조은혜	조일훈
竹	맑은 소리	隨處作主

주미영	주미영	주미영
나뷔야	牧丹	紫木蓮

주미영	주미영	주예로
솔	紅梅	梅鳥圖

주은숙	채영녀	최경희
모란	蘭花	蘭田煎茶

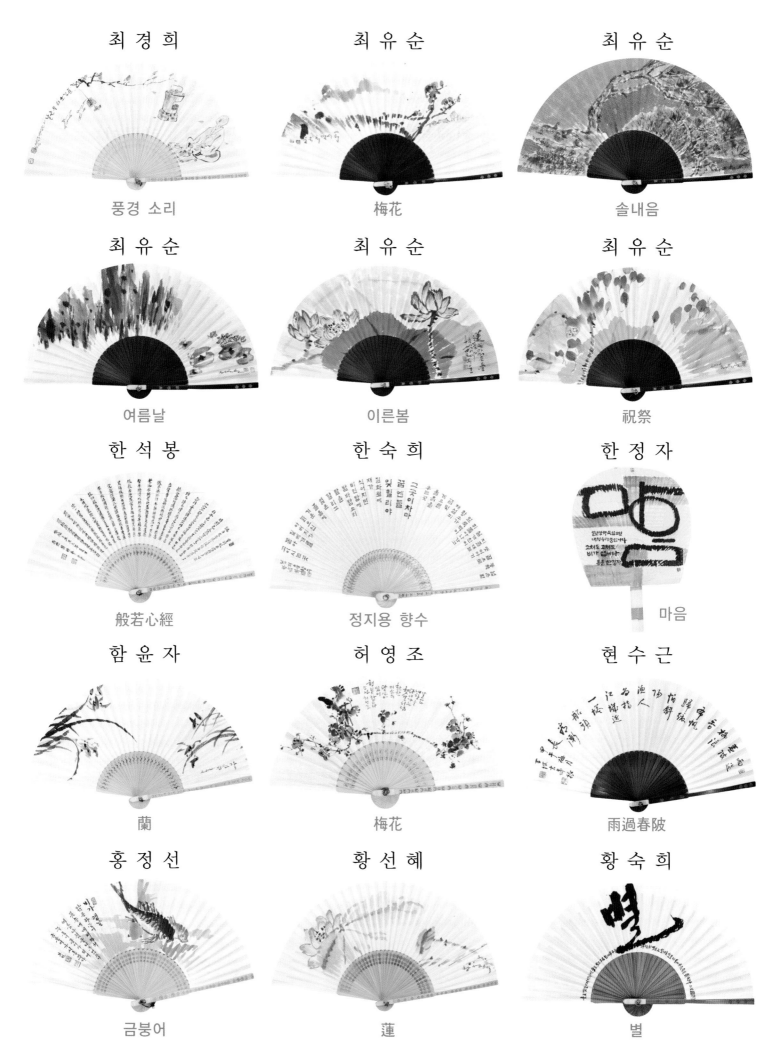

최 경 희

풍경 소리

최 유 순

梅花

최 유 순

솔내음

최 유 순

여름날

최 유 순

이른봄

최 유 순

祝祭

한 석 봉

般若心經

한 숙 희

정지용 향수

한 정 자

마음

함 윤 자

蘭

허 영 조

梅花

현 수 근

雨過春陂

홍 정 선

금붕어

황 선 혜

蓮

황 숙 희

별

한국의 부채 Ⅰ
(서예·문인화·한국화)

서예문인화 / 값 10,000원

한국의 부채 Ⅱ
(서예·문인화·한국화)

서예문인화 / 값 20,000원

한국의 부채 Ⅲ
서예·문인화·캘리그라피
민화·한국화·서양화

서예문인화 / 값 30,000원

한국의 부채그림
서예·문인화·캘리그라피
민화·한국화·서양화

서예문인화 / 값 15,000원

2017년 　　　　제5회

한국의 부채그림

서예 · 문인화 · 캘리그라피 · 민화 · 한국화 · 서양화

2017年 8月 16日 발행

발행처 ㈜이화문화출판사
발행인 이홍연, 이선화

등록번호 제300-2001-138
주소 서울시 종로구 사직로10길 17(내자동 인왕빌딩)
전화 02-732-7091~3(구입문의)
FAX 02-725-5153
홈페이지 www.makebook.net

ISBN 979-11-5547-285-9 03650

값 20,000원